SAM TAY TOR-WOLL

100

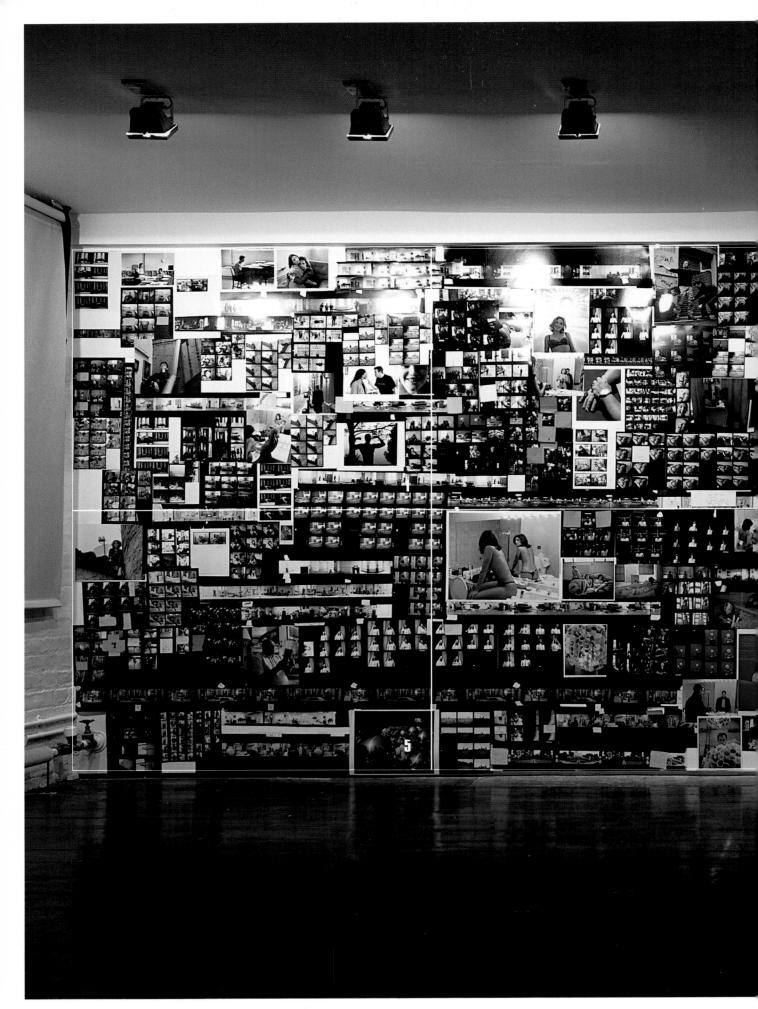

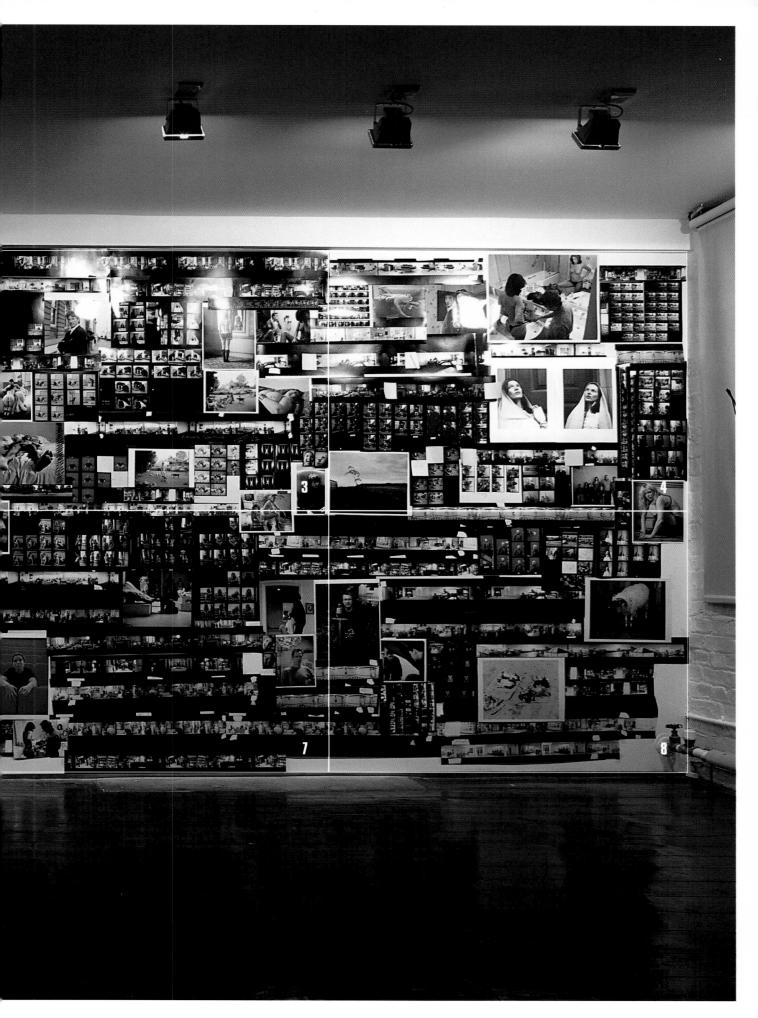

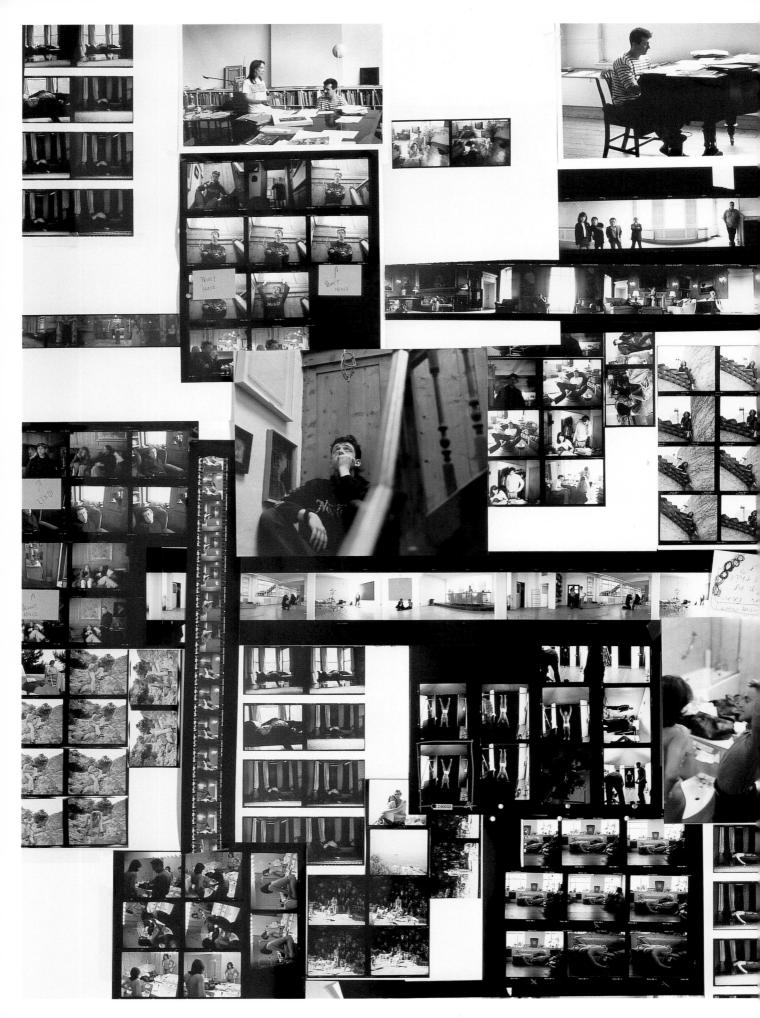

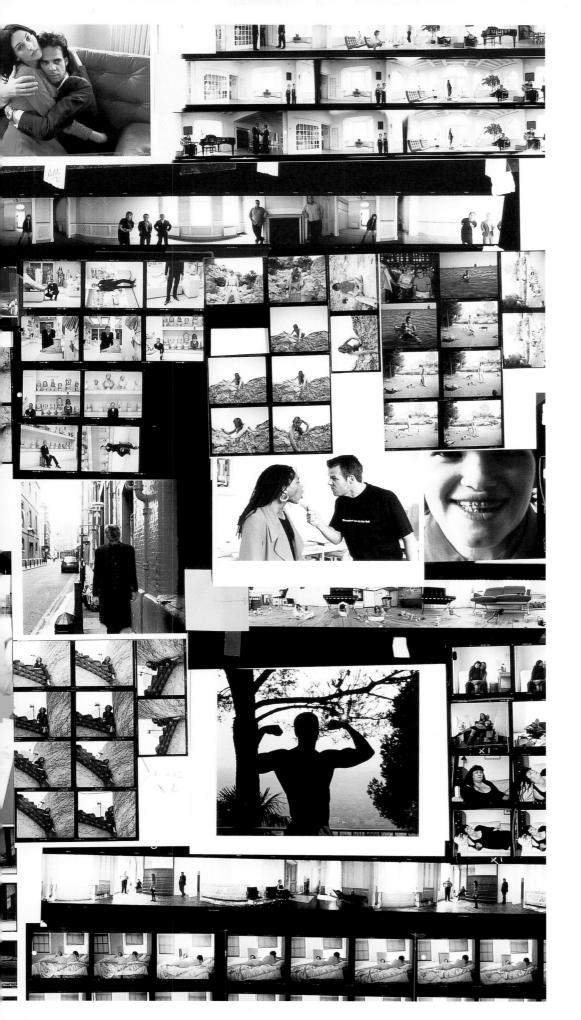

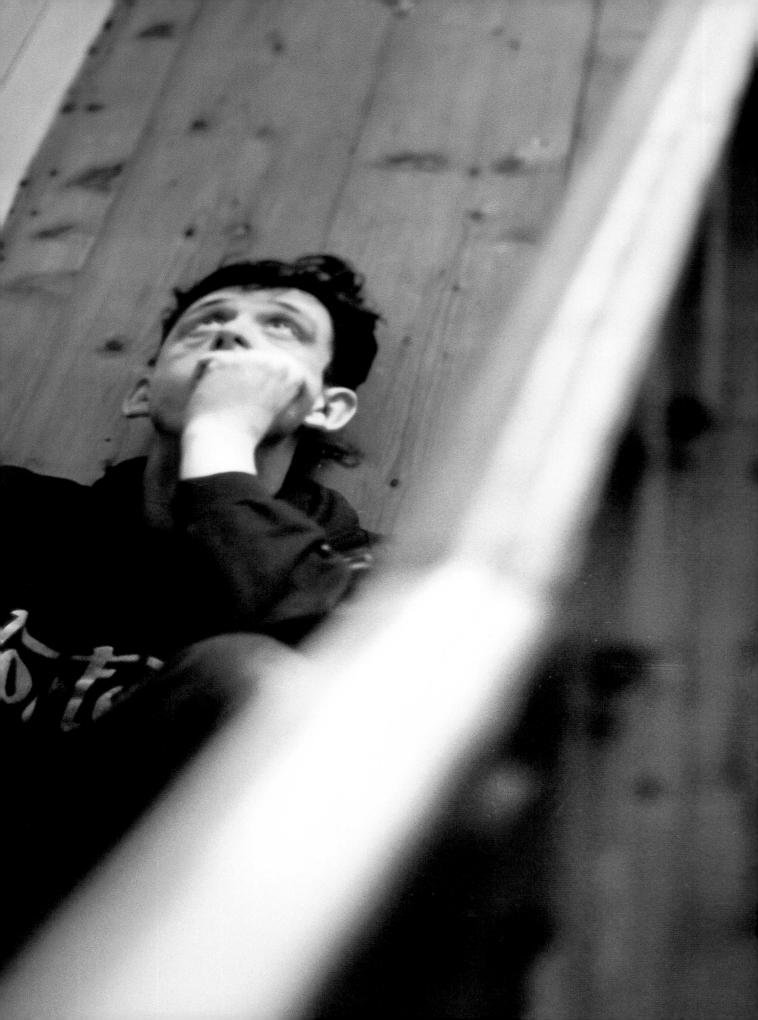

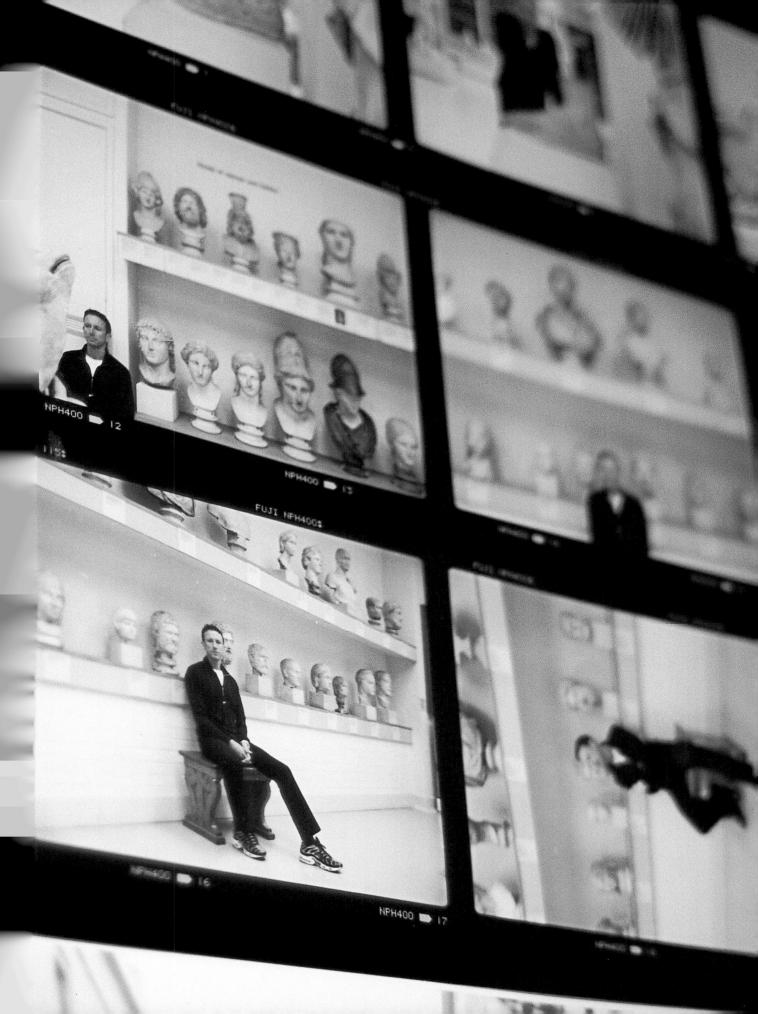

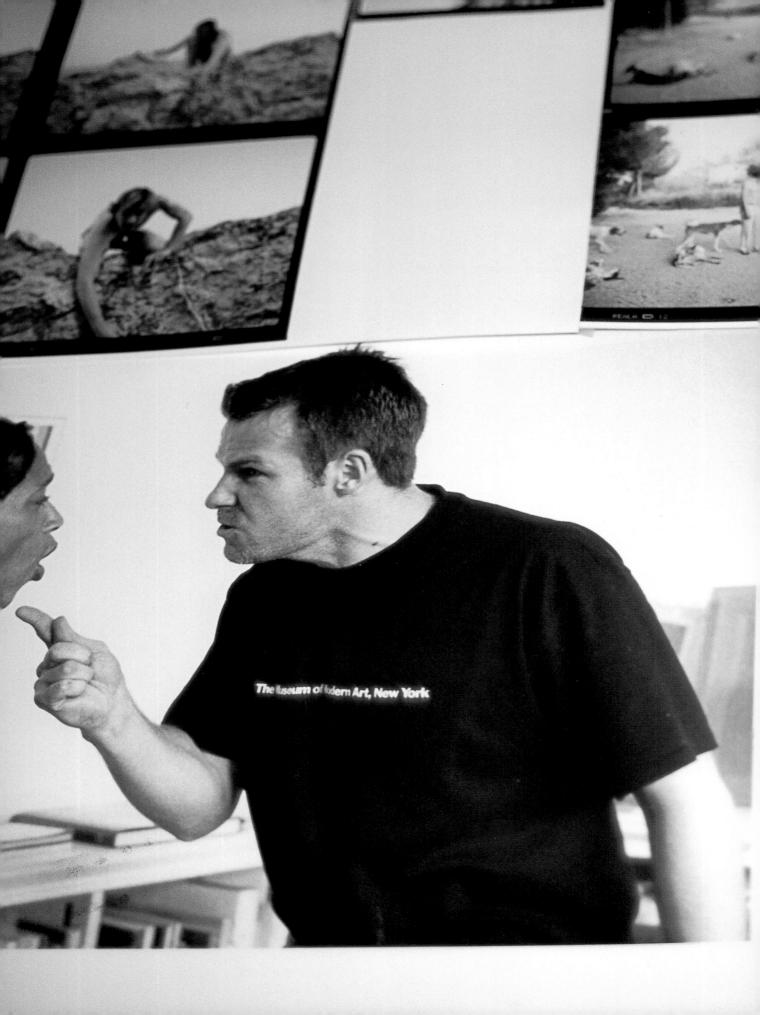

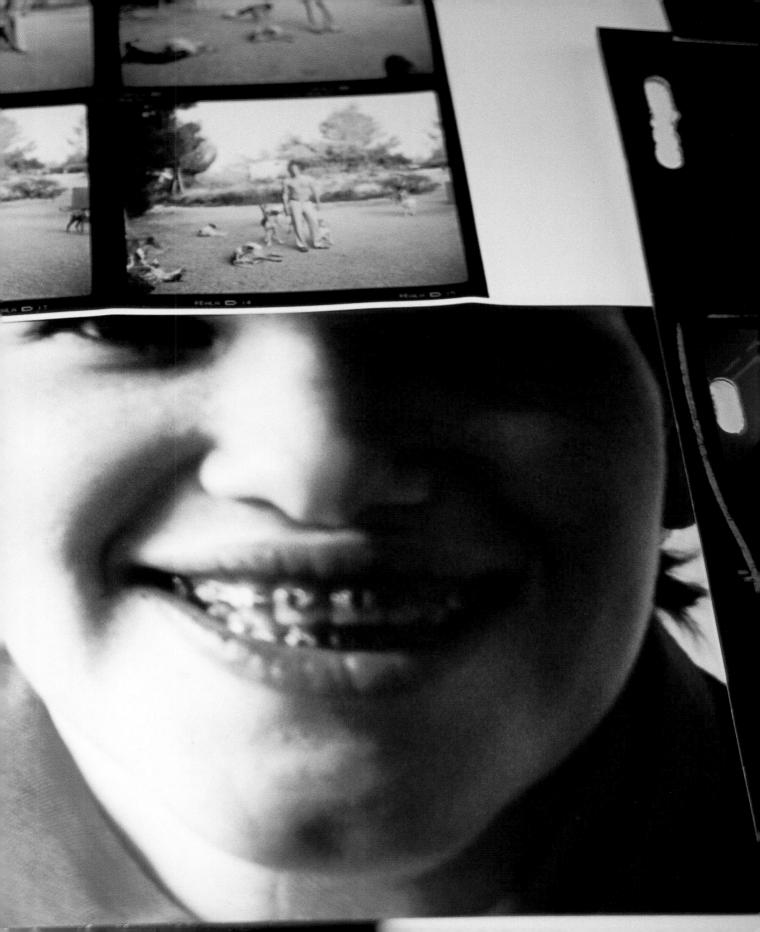

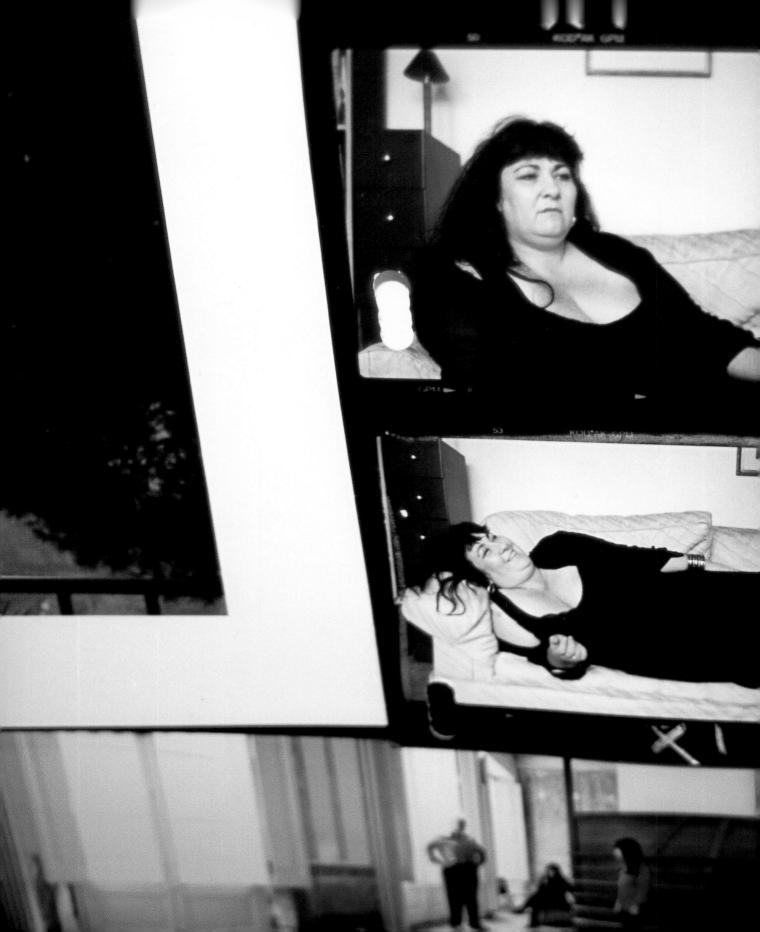

NUMBER OF STREET

NUMBER OF STREET

4L05

KUNPAR COR

KOD*AK GPEI

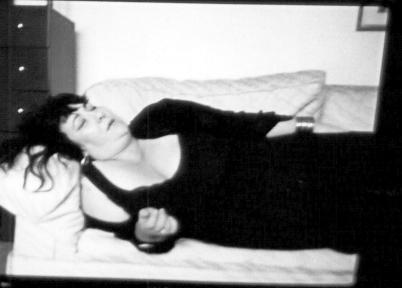

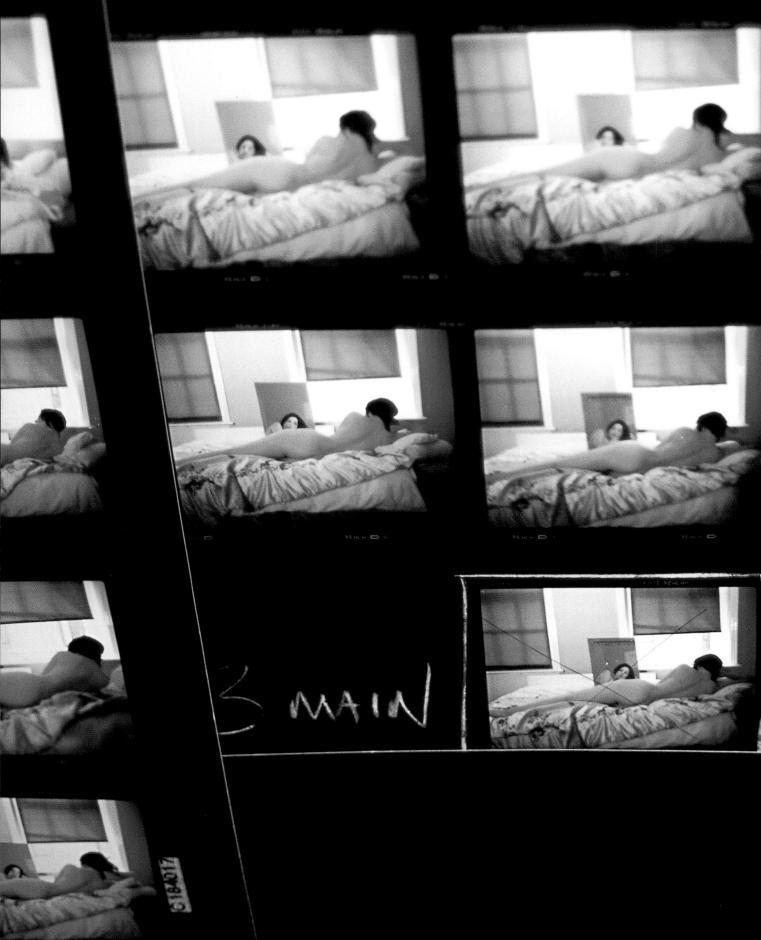

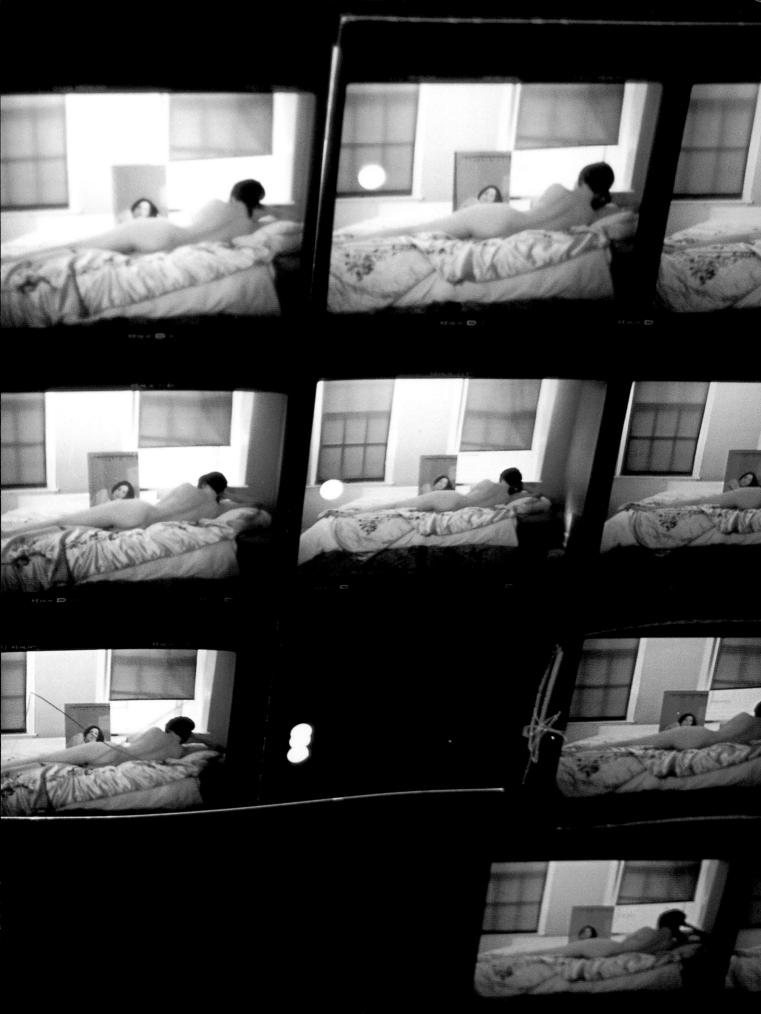

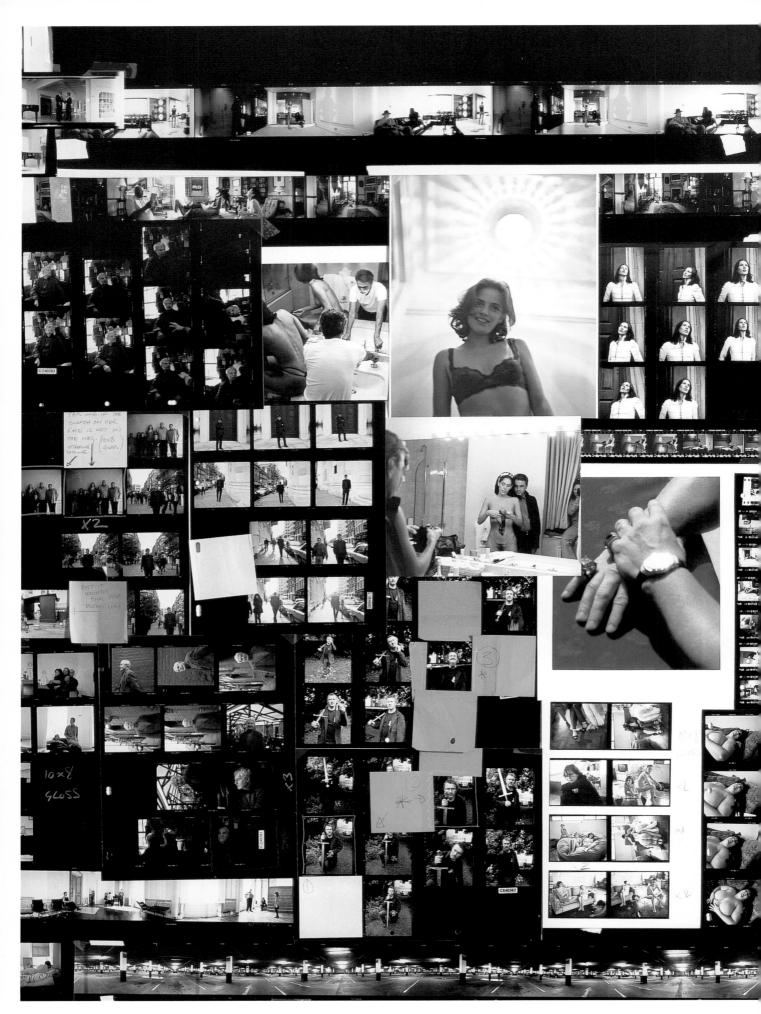

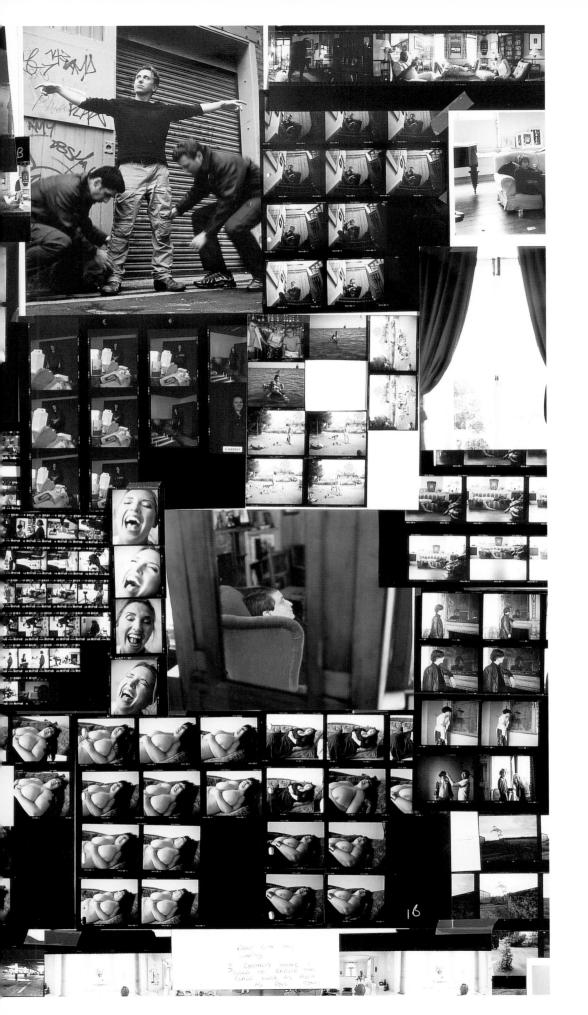

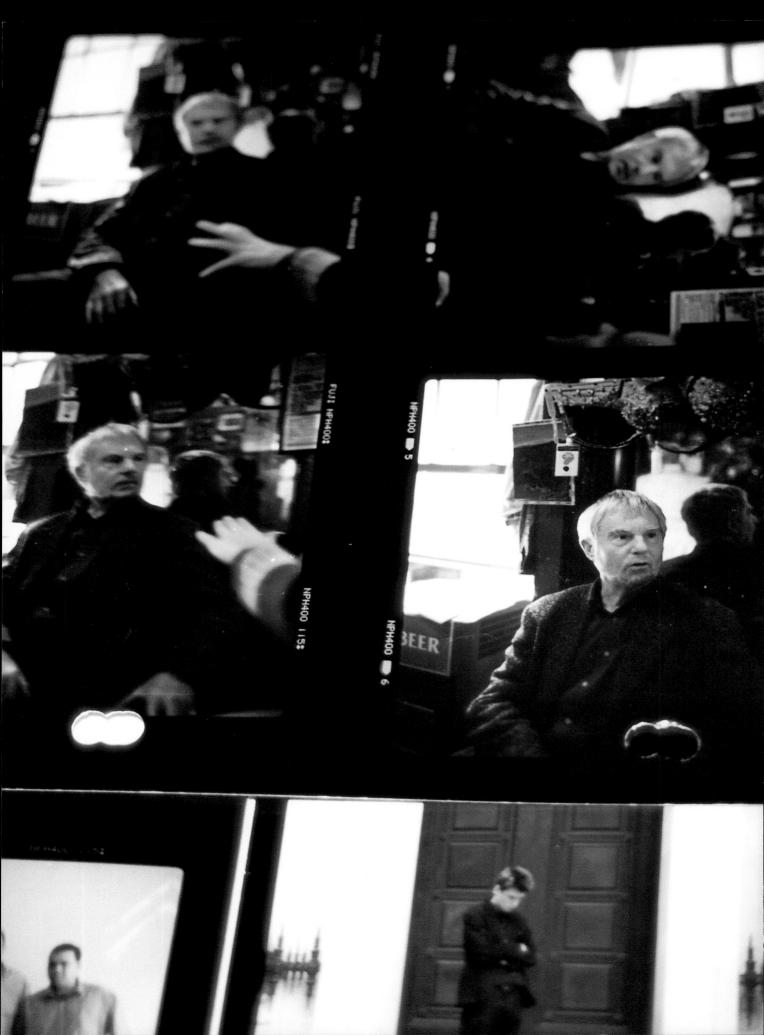

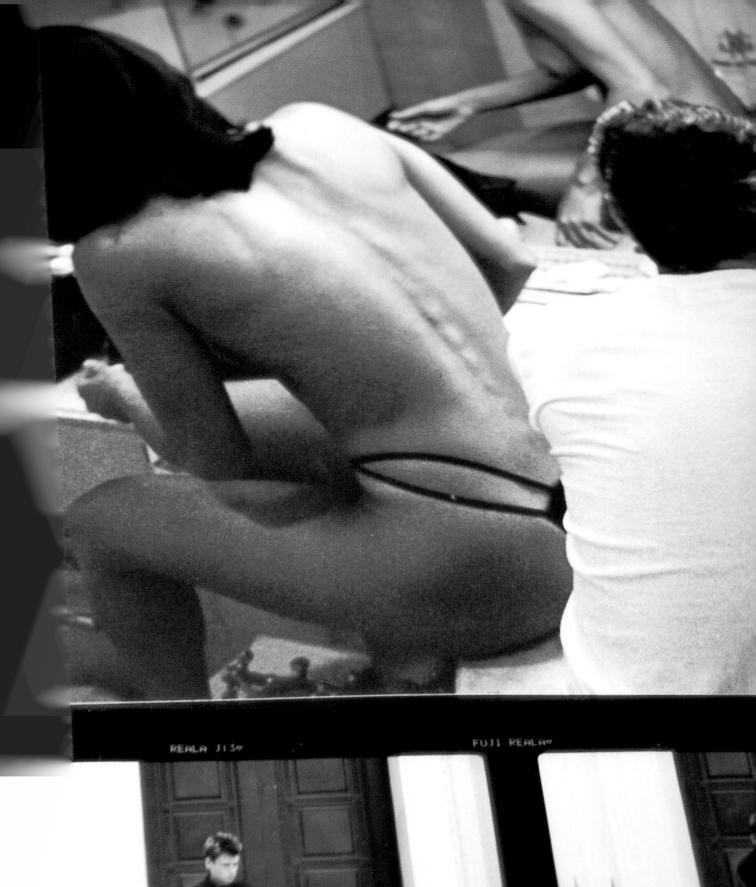

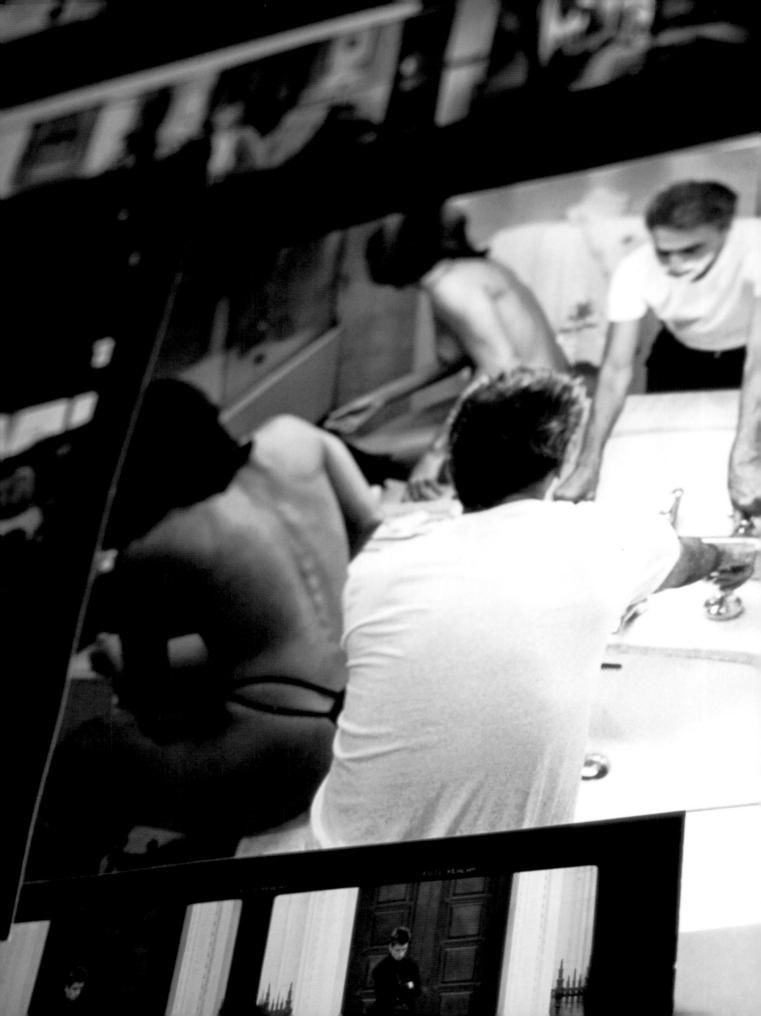

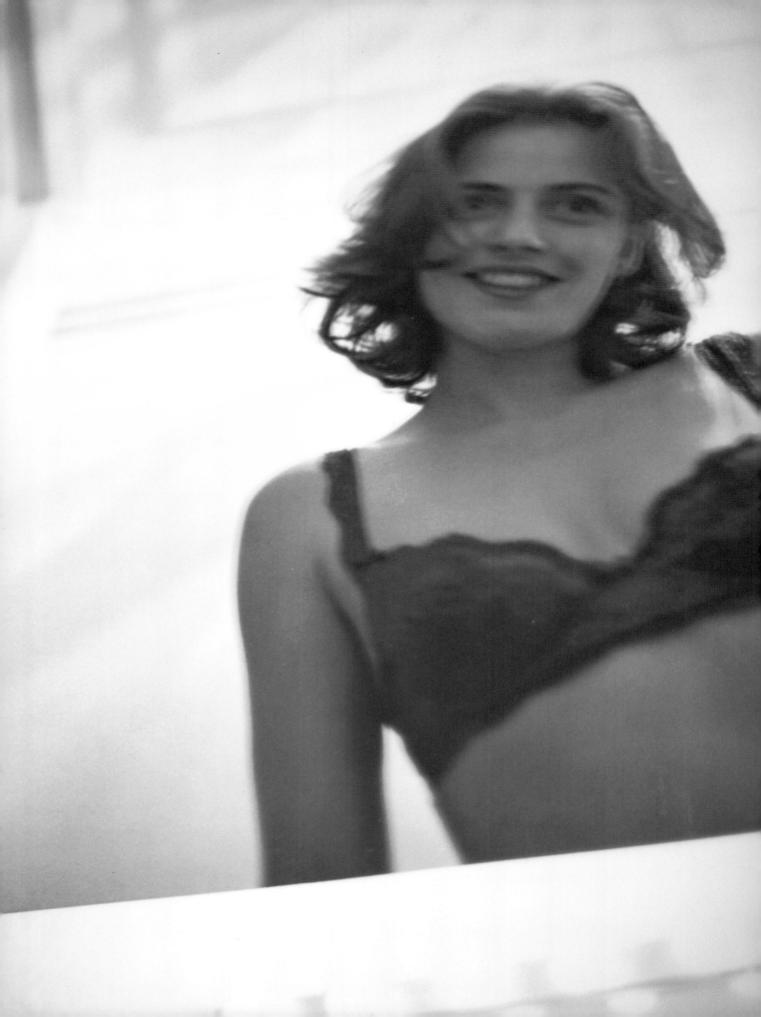

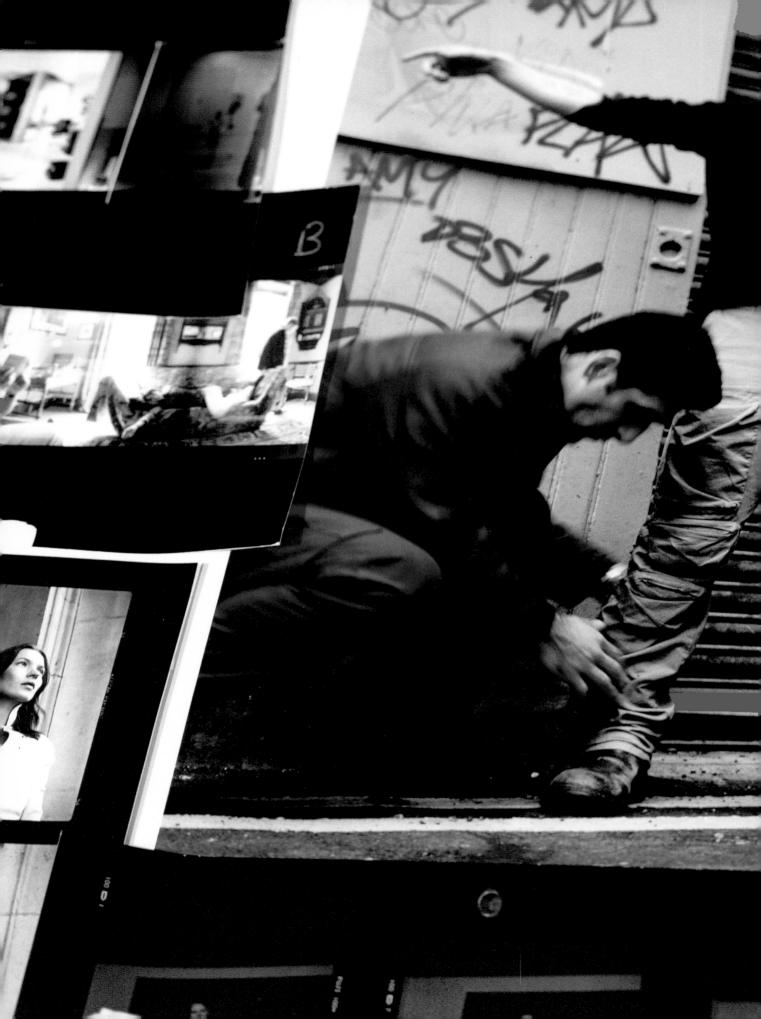

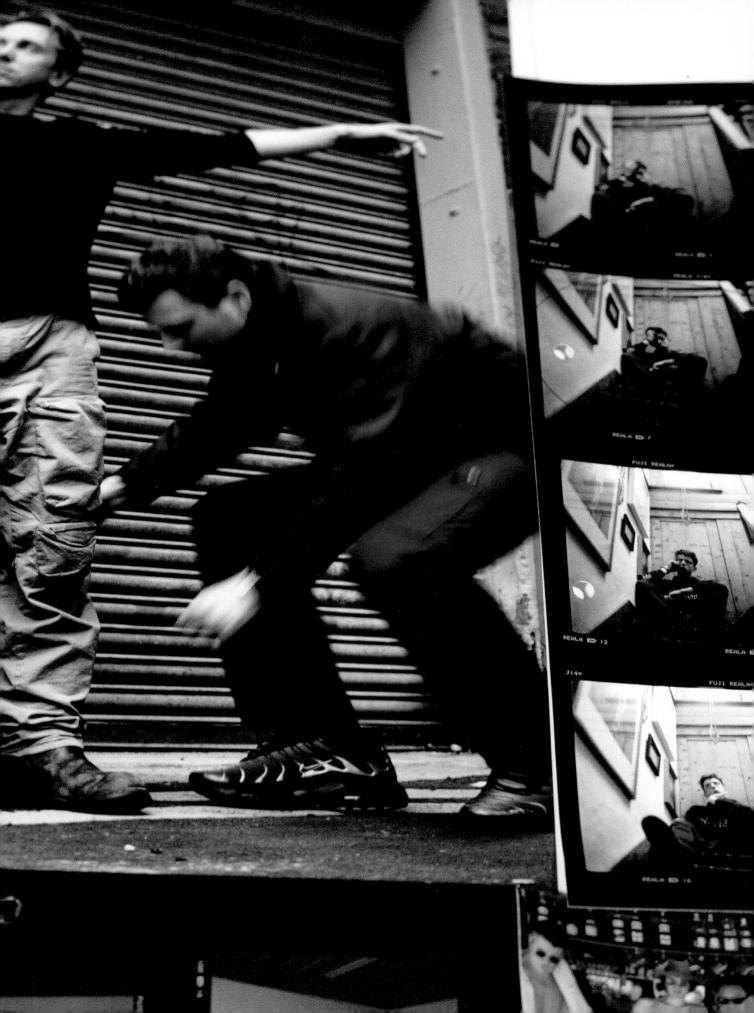

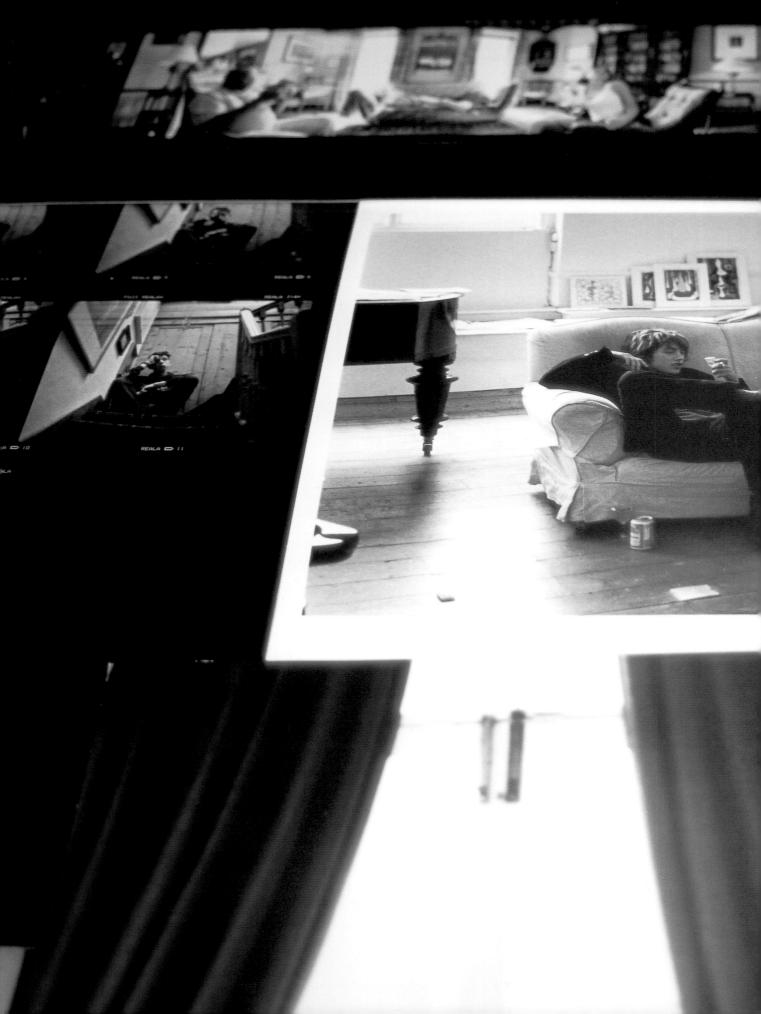

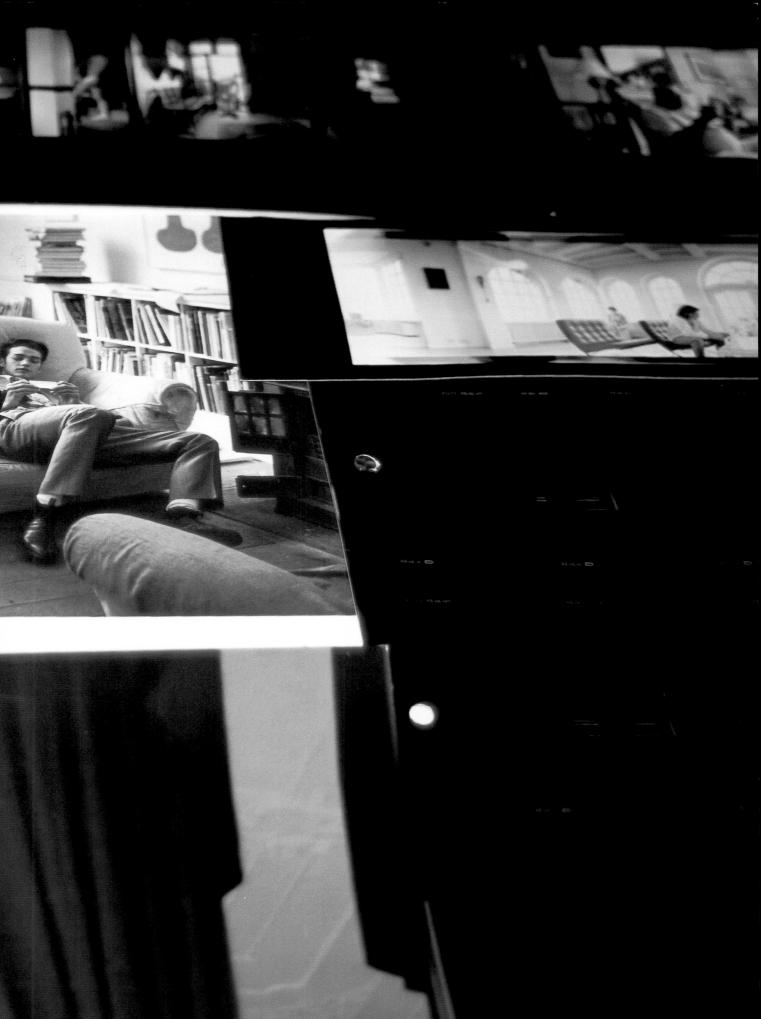

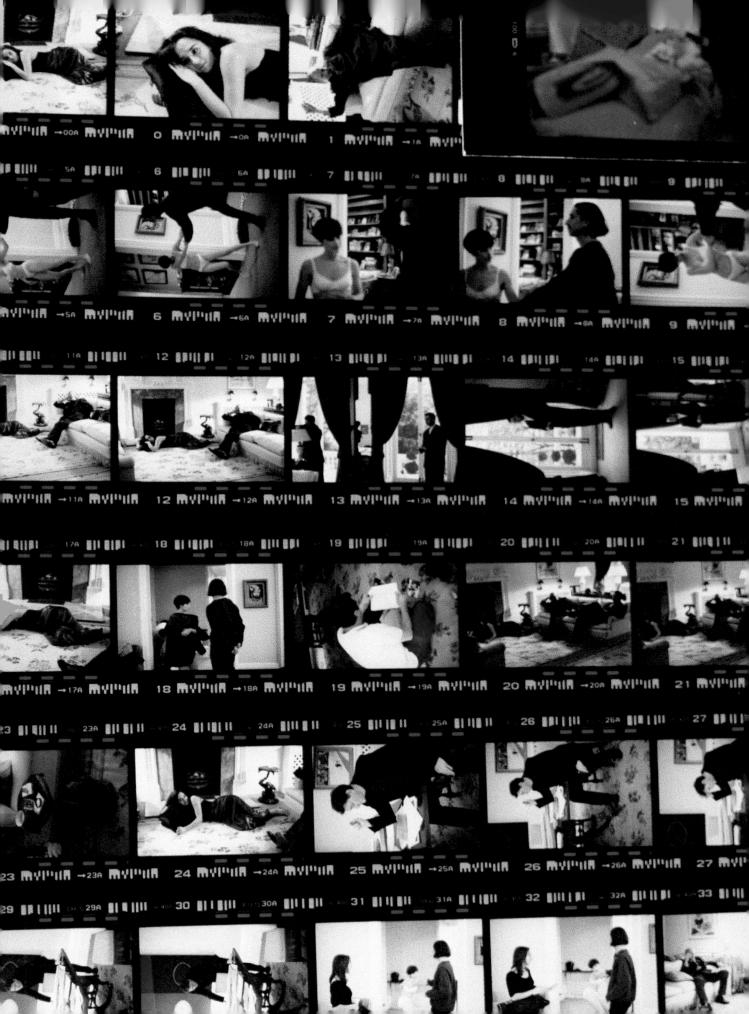

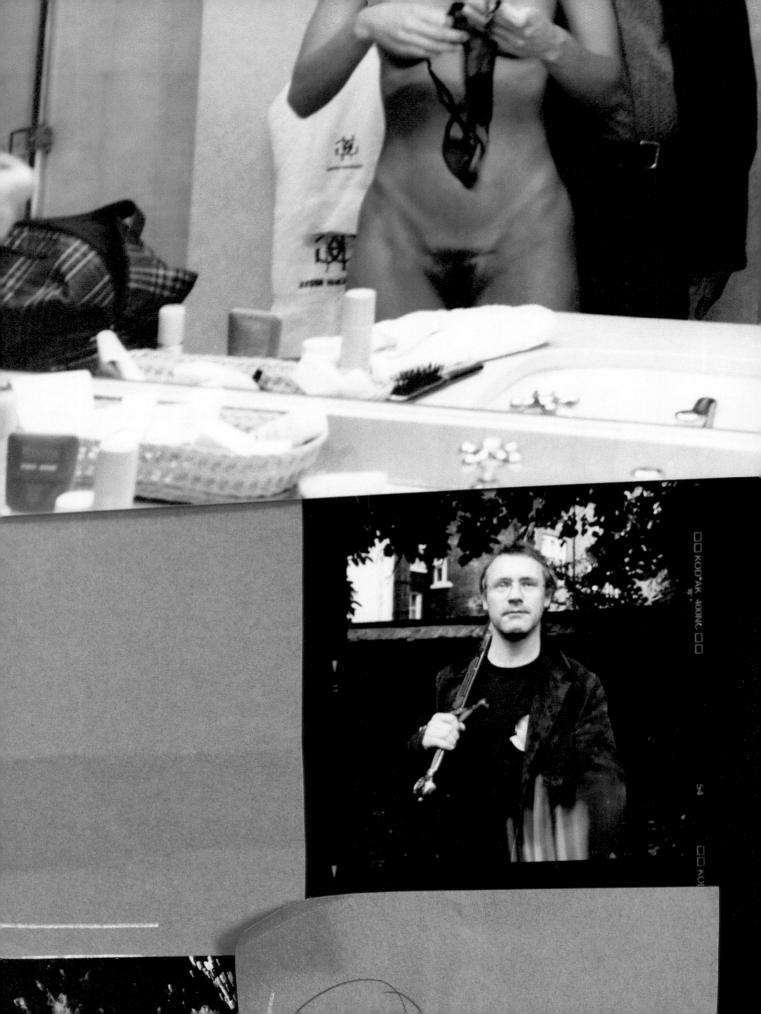

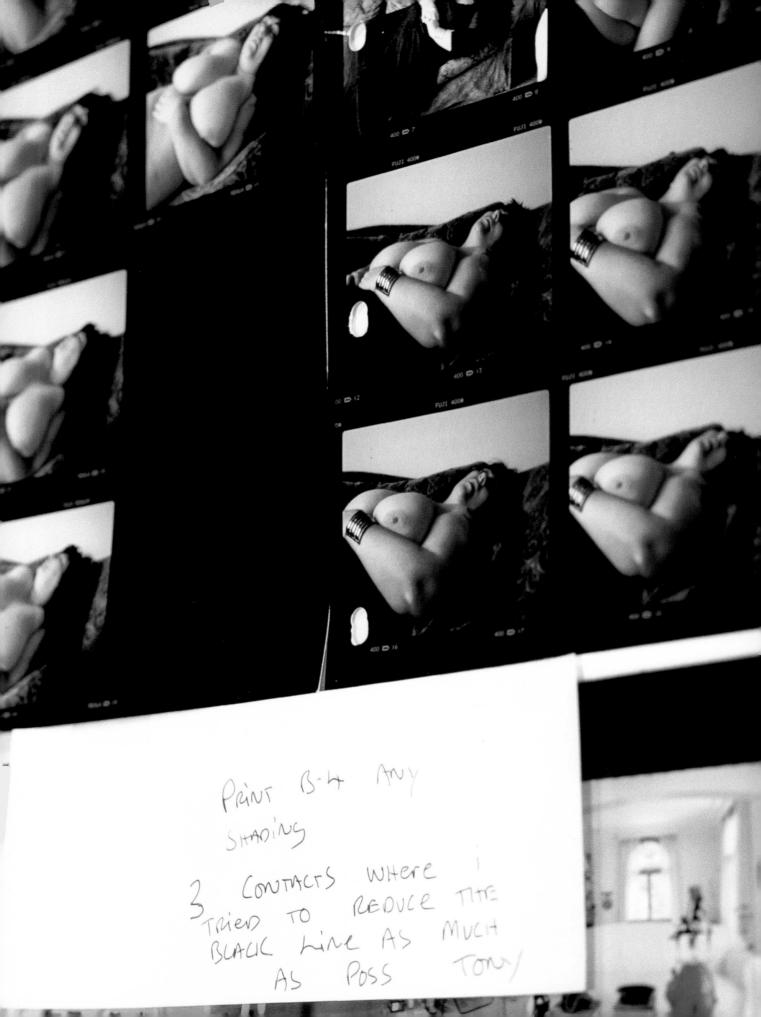

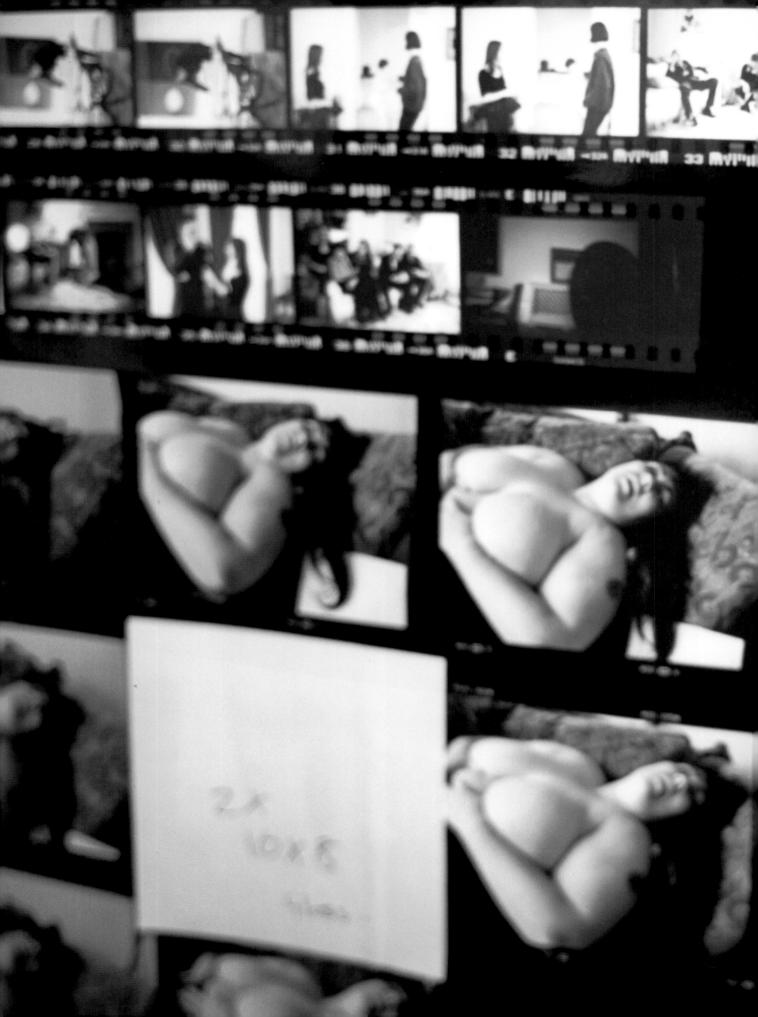

4901.3

FUJT NEWSCOT

14PH400 - 18

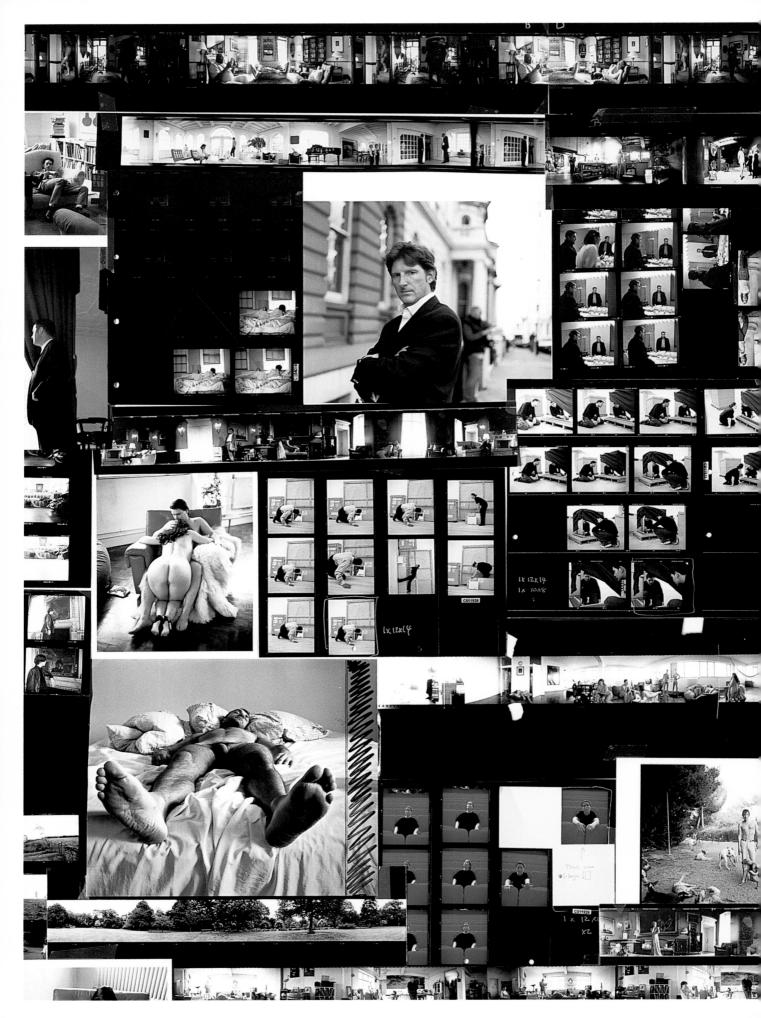

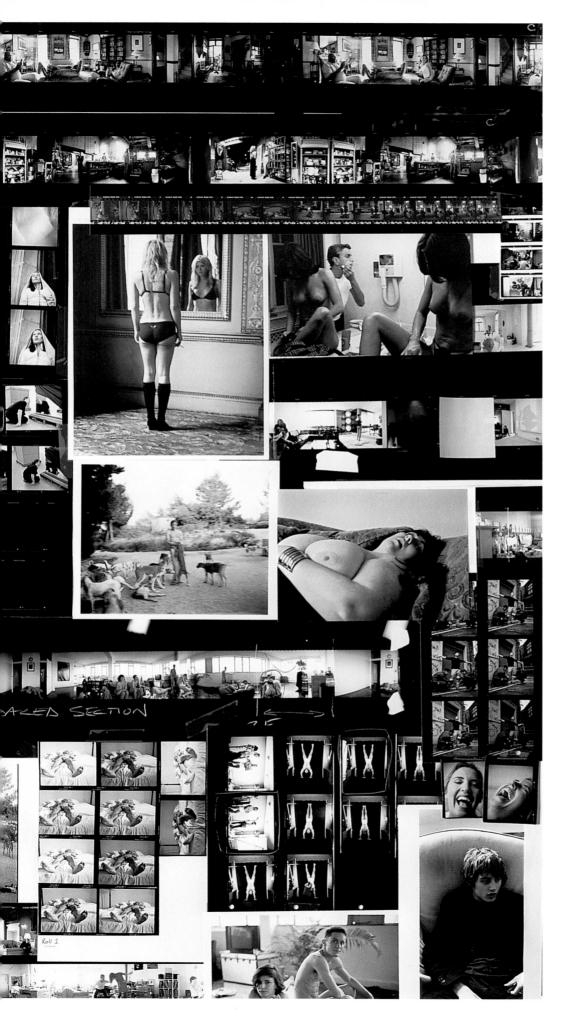

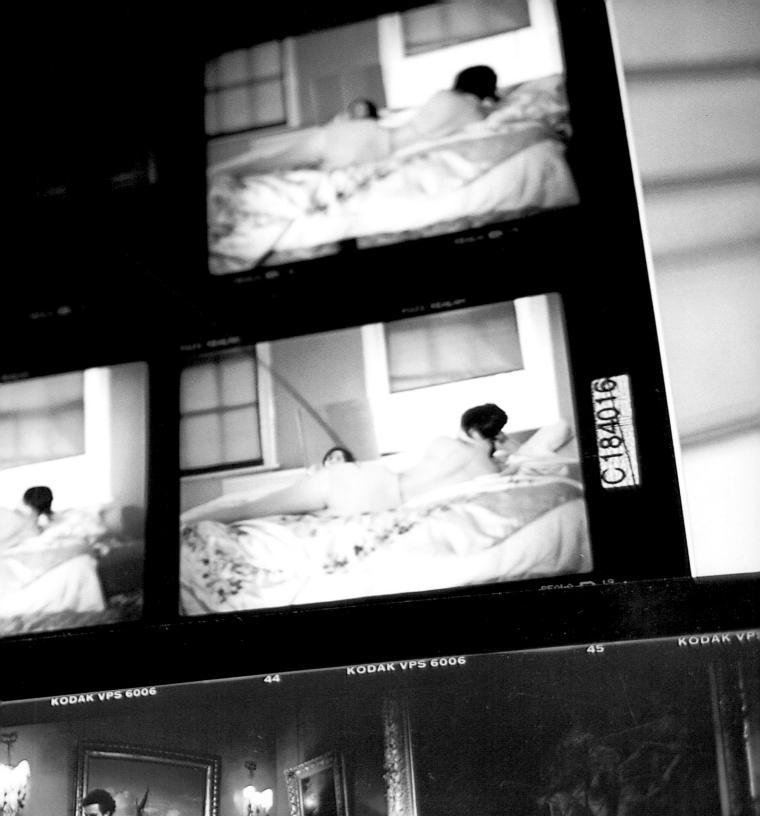

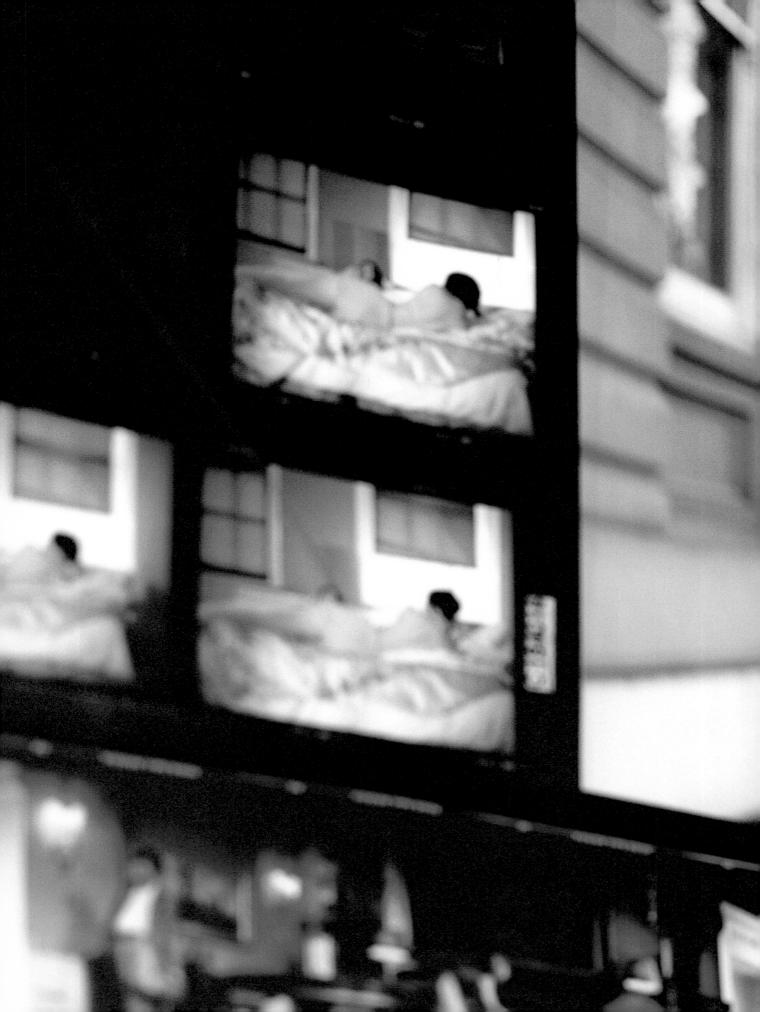

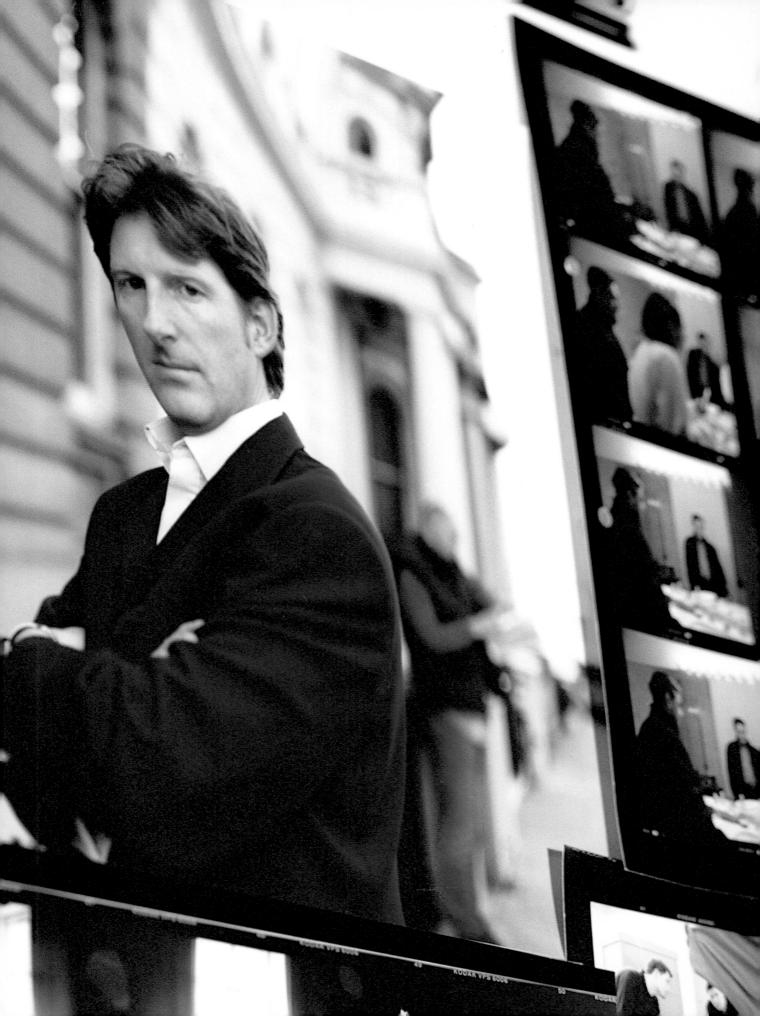

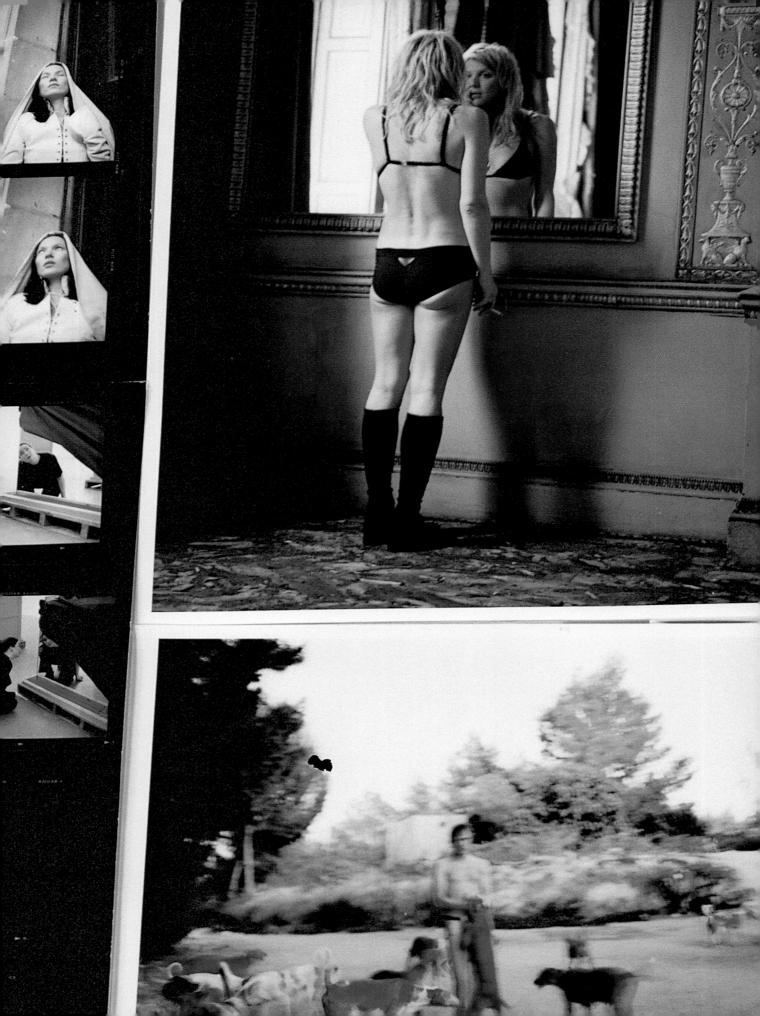

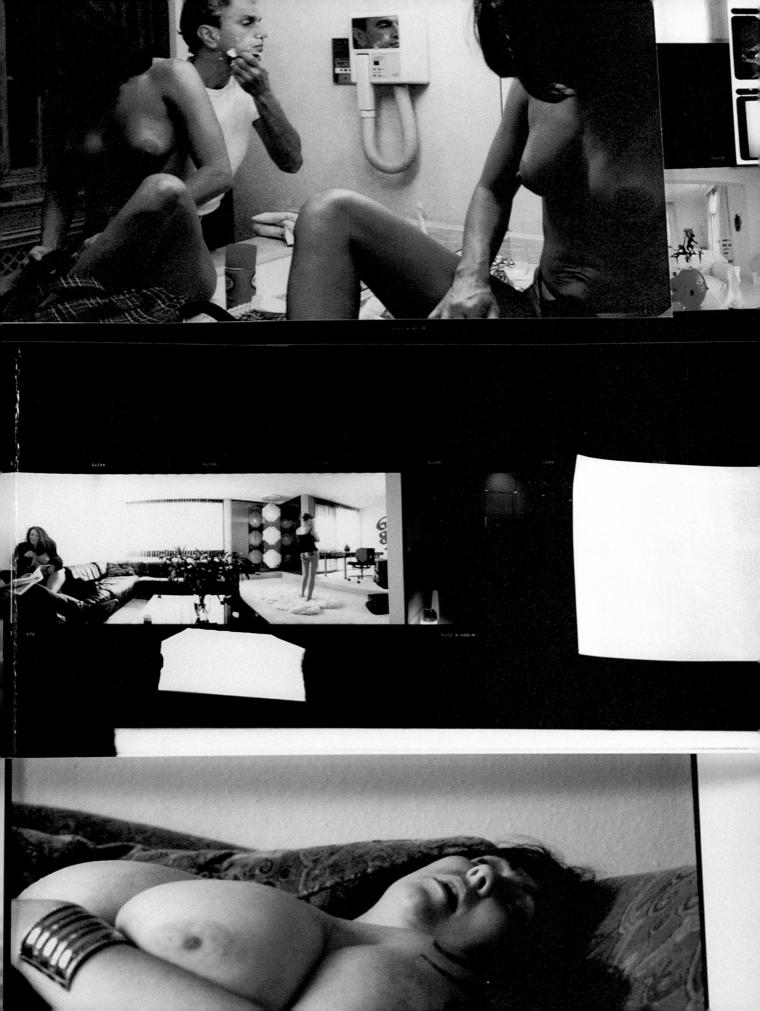

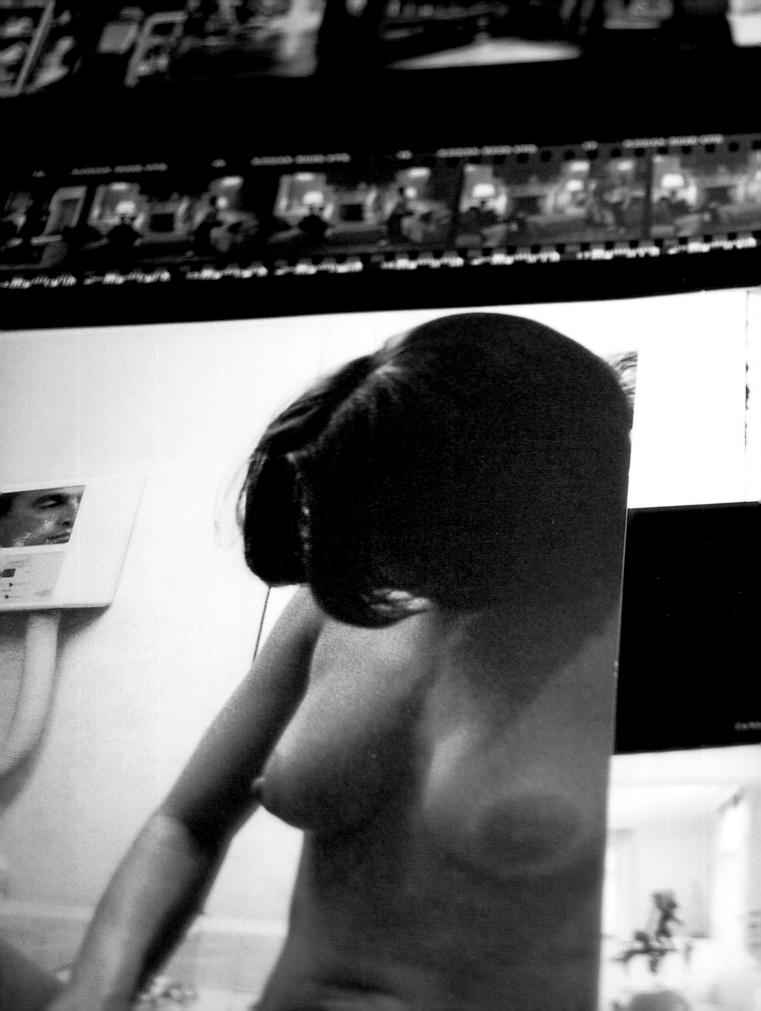

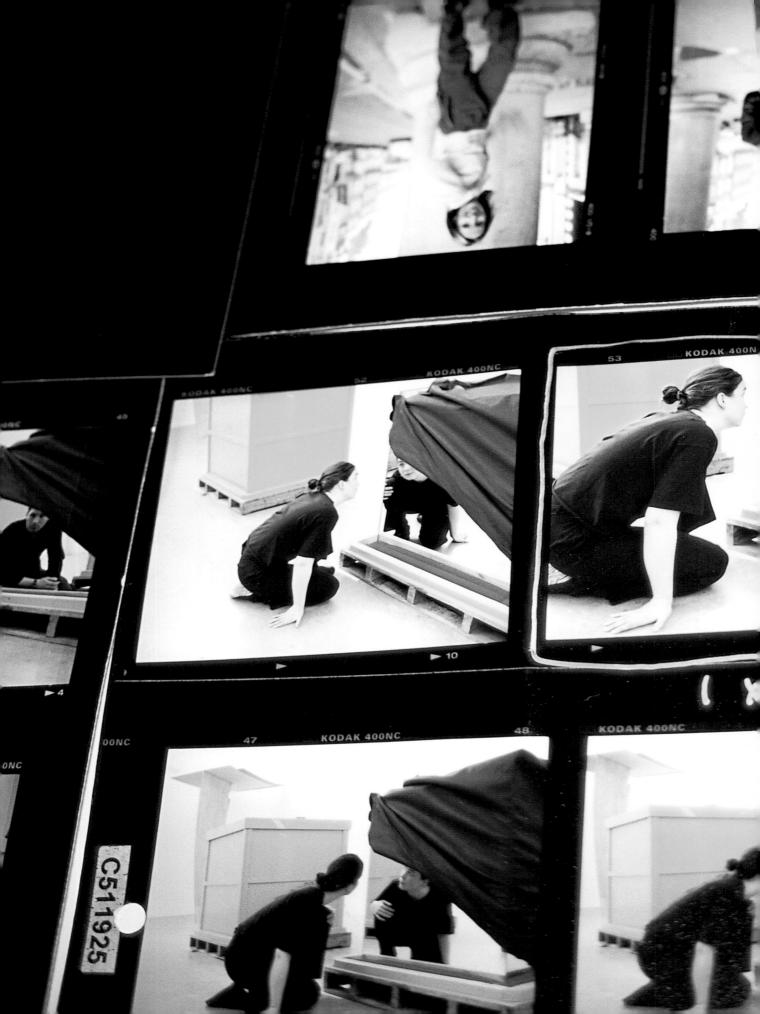

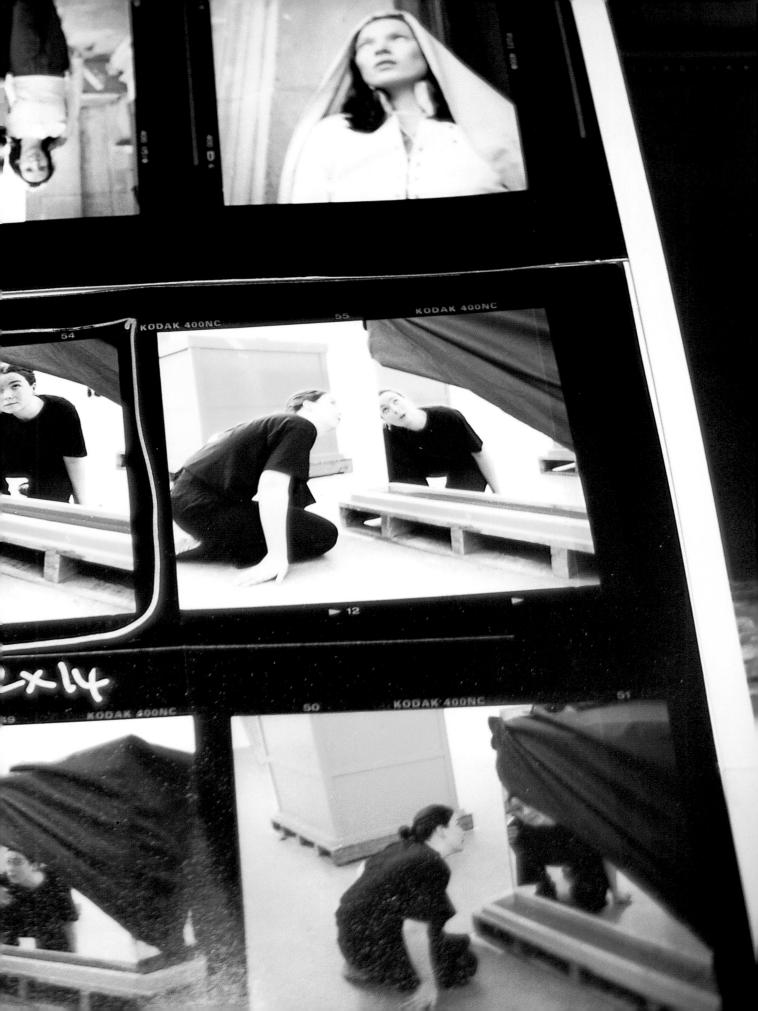

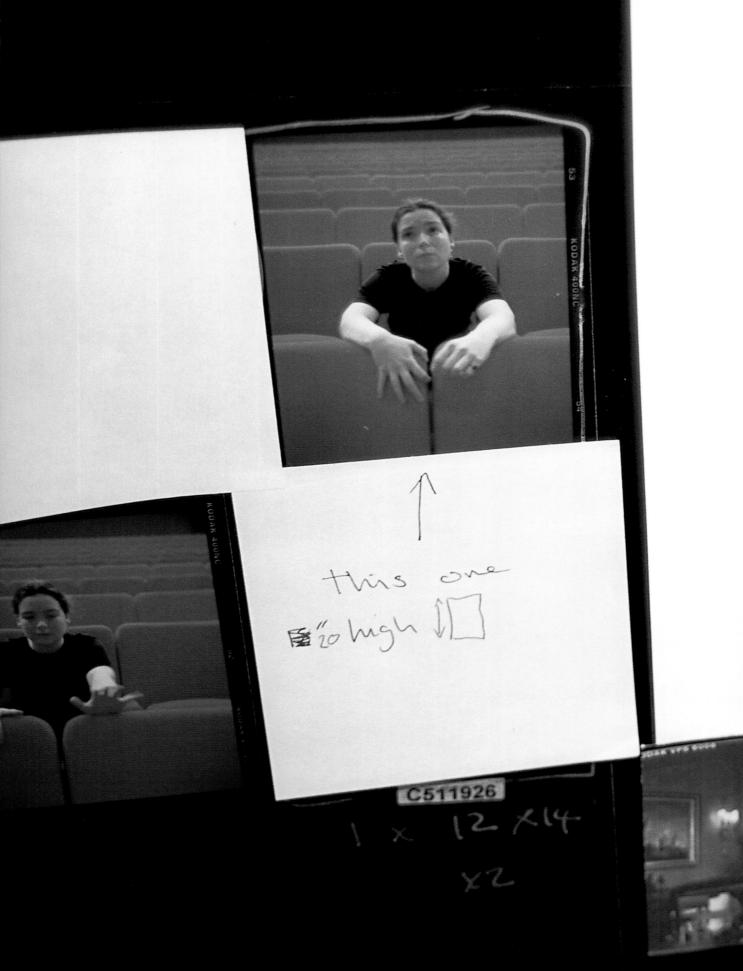

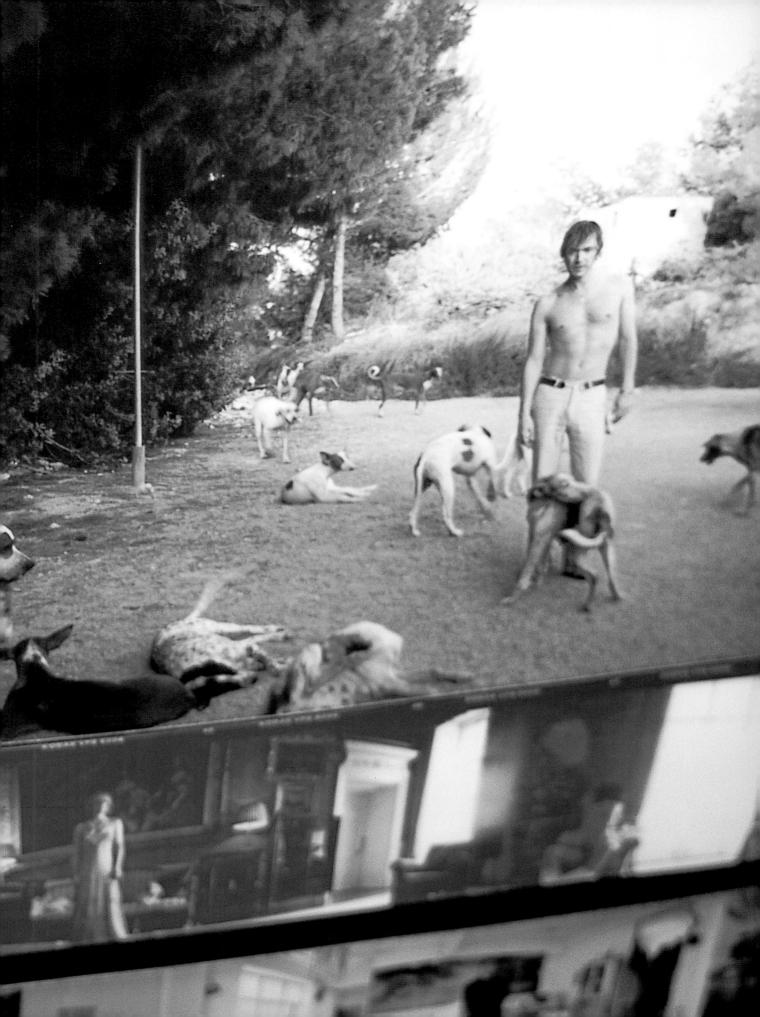

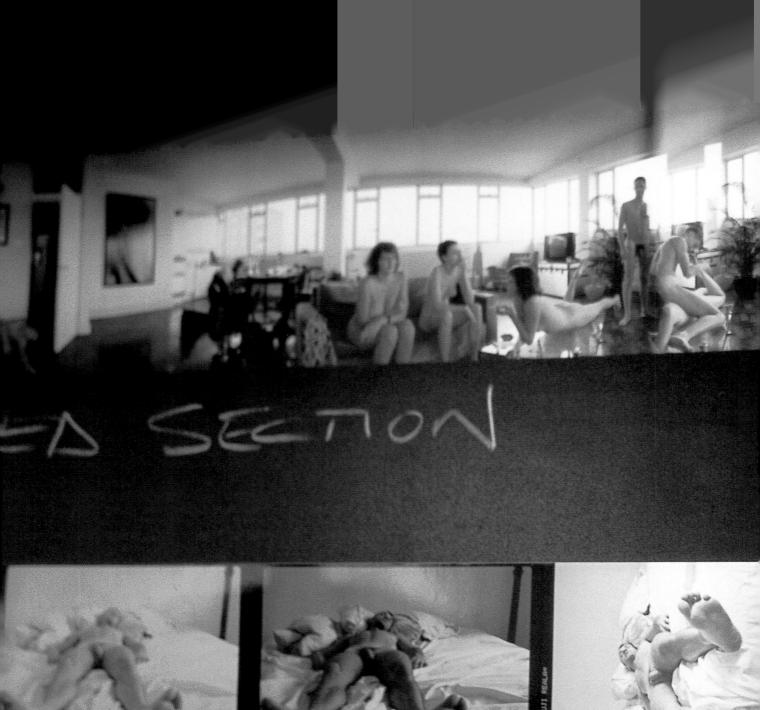

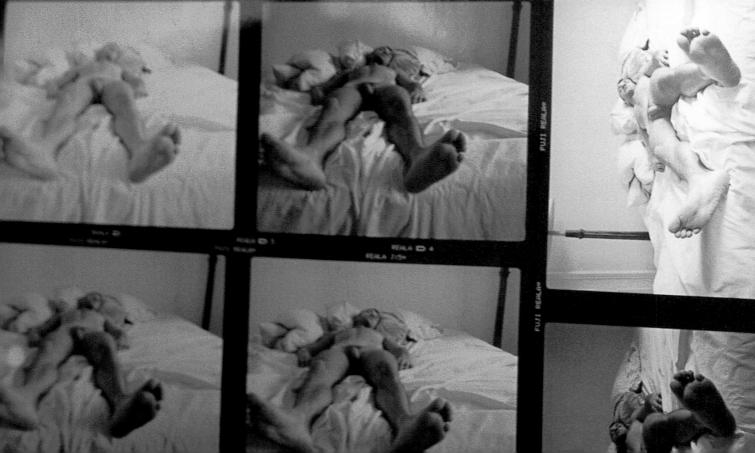

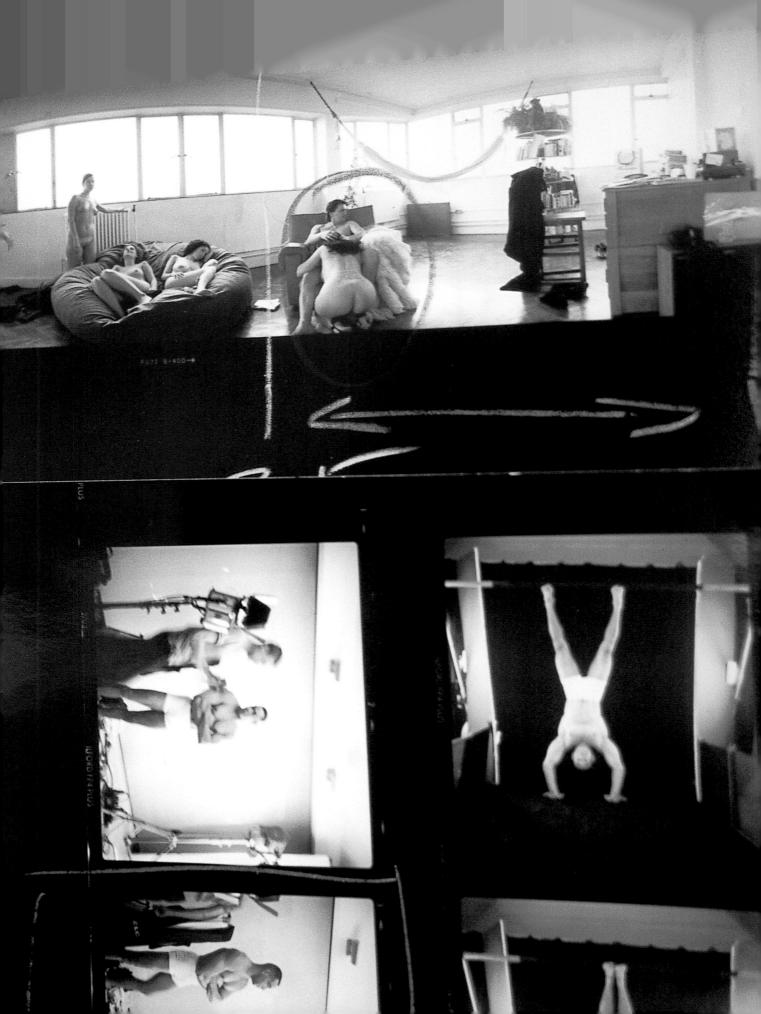

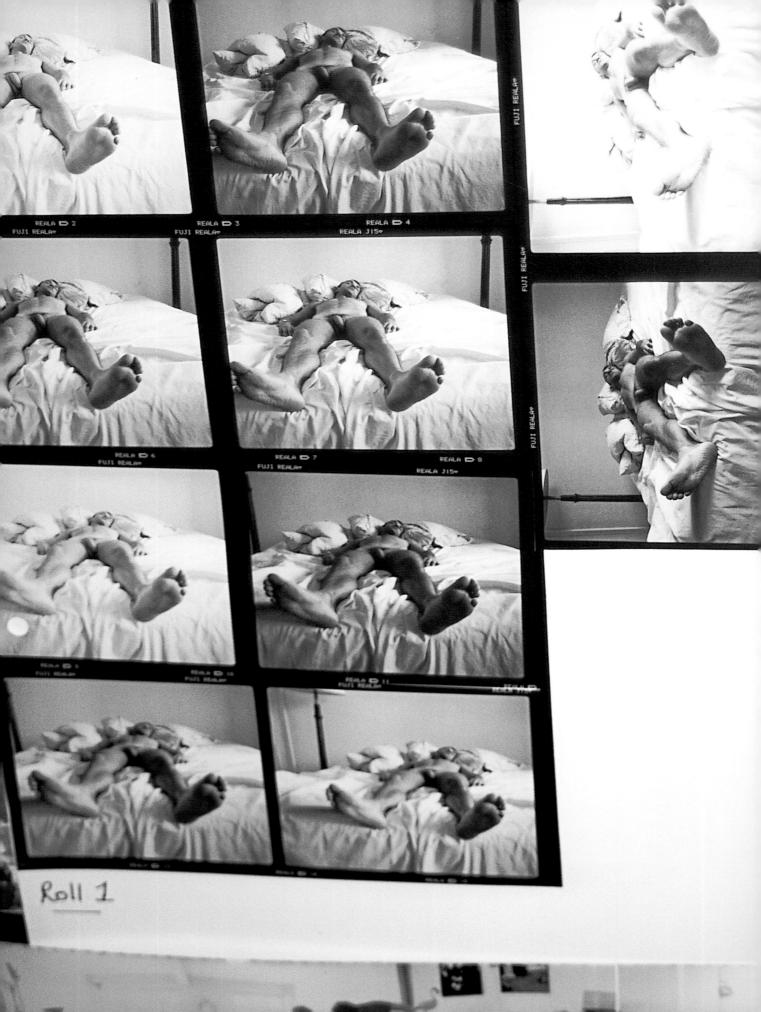

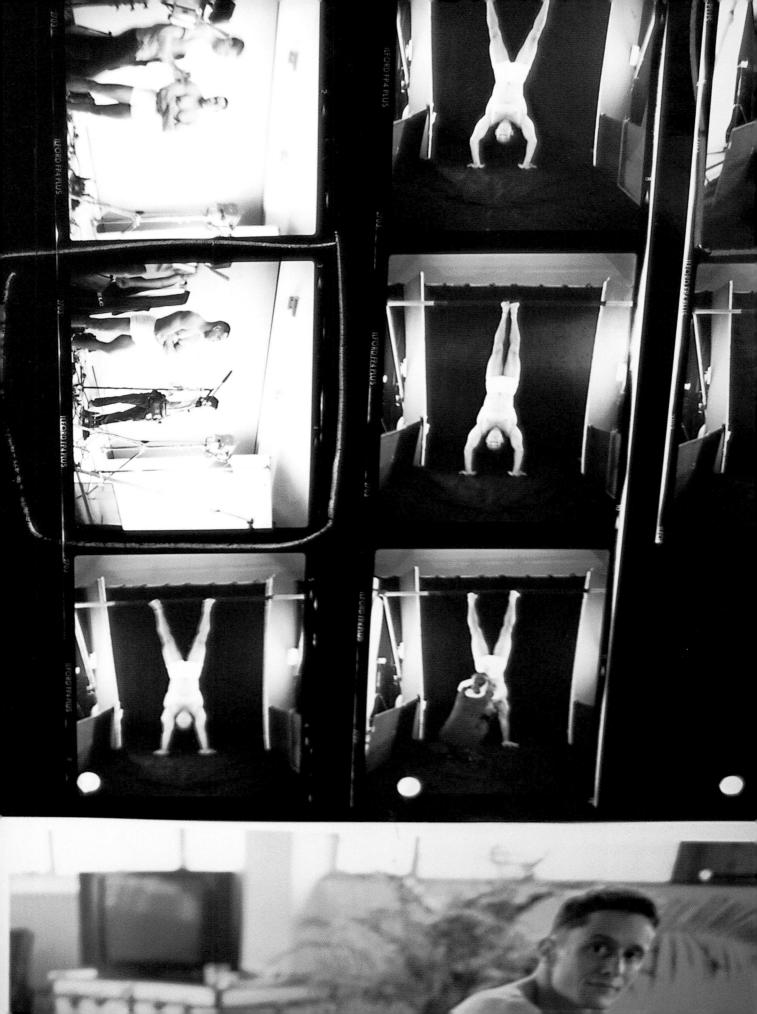

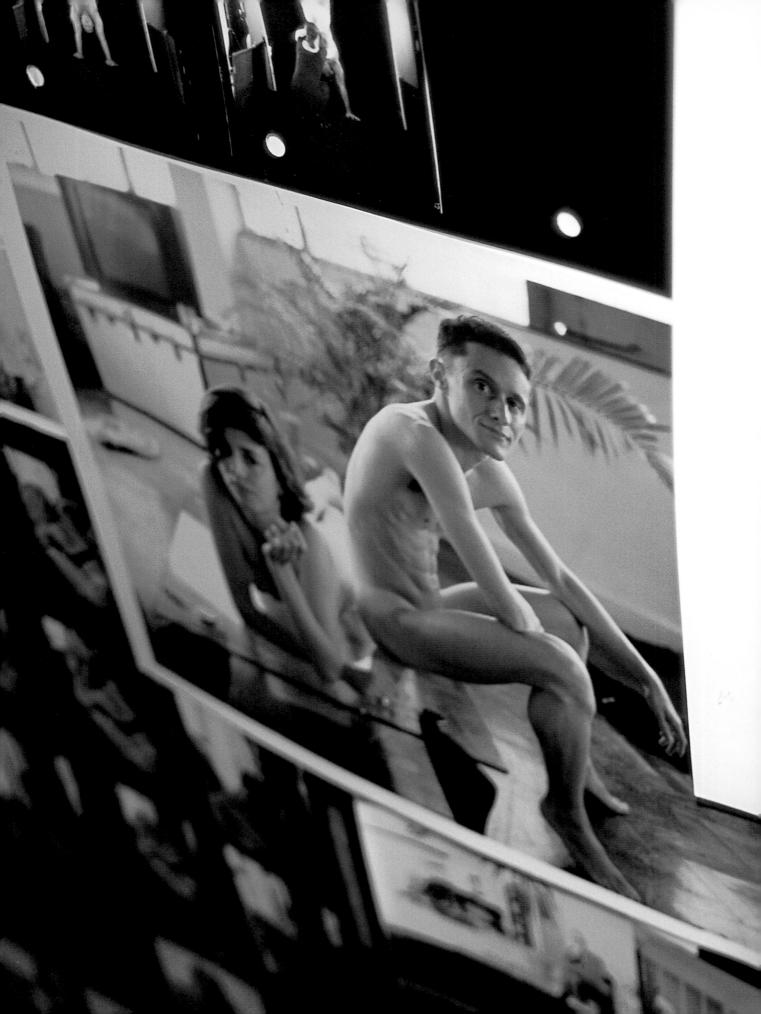

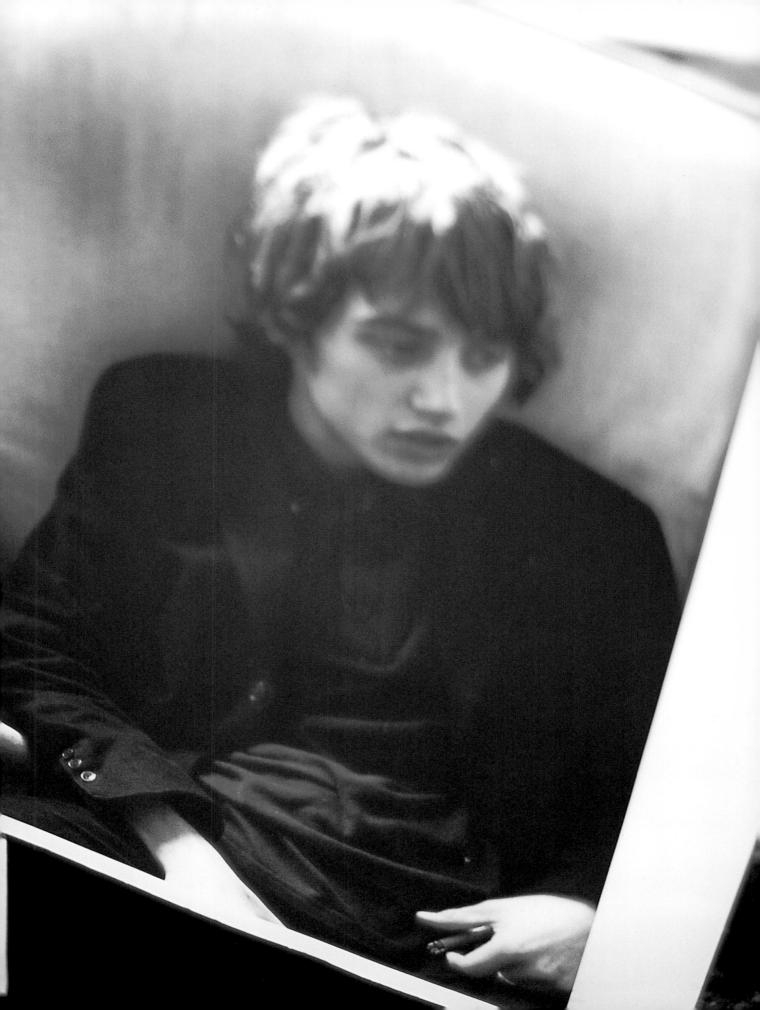

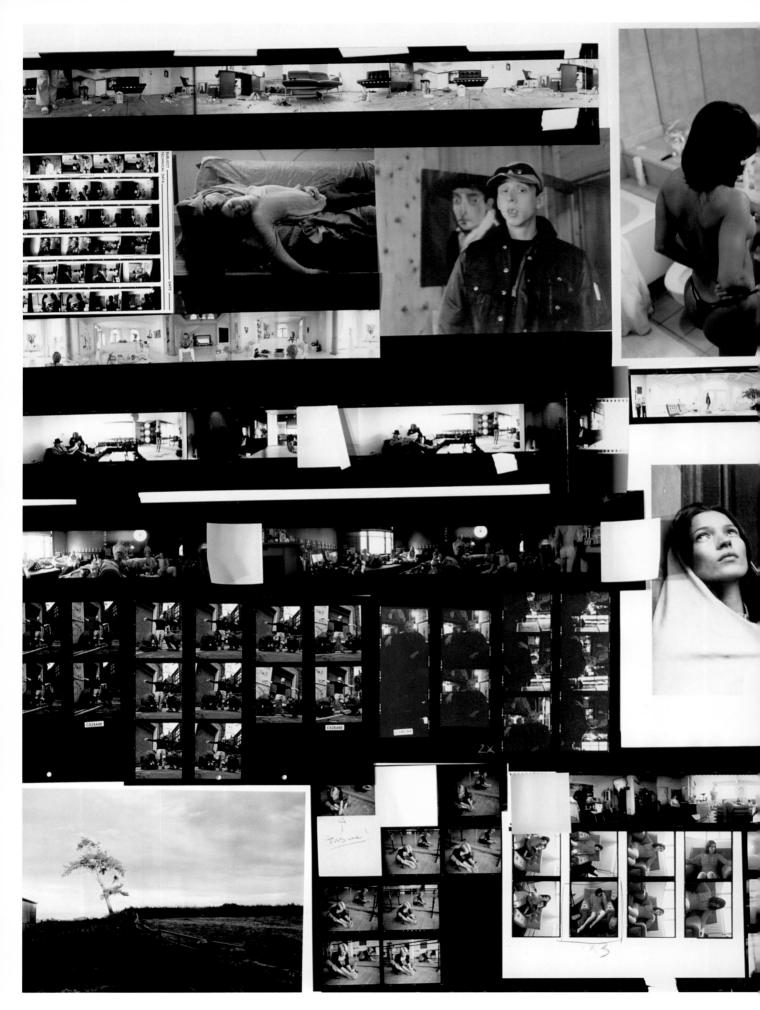

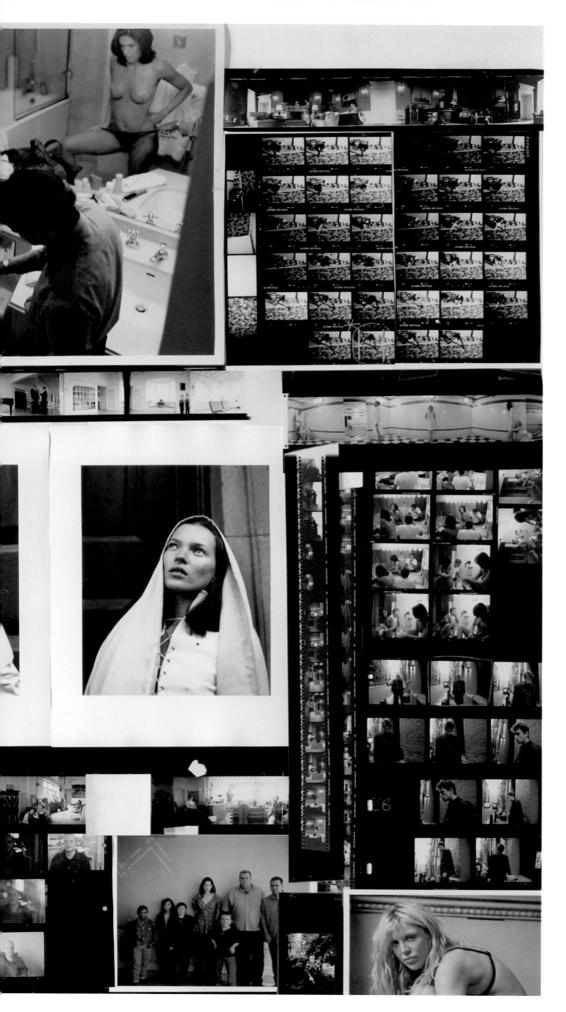

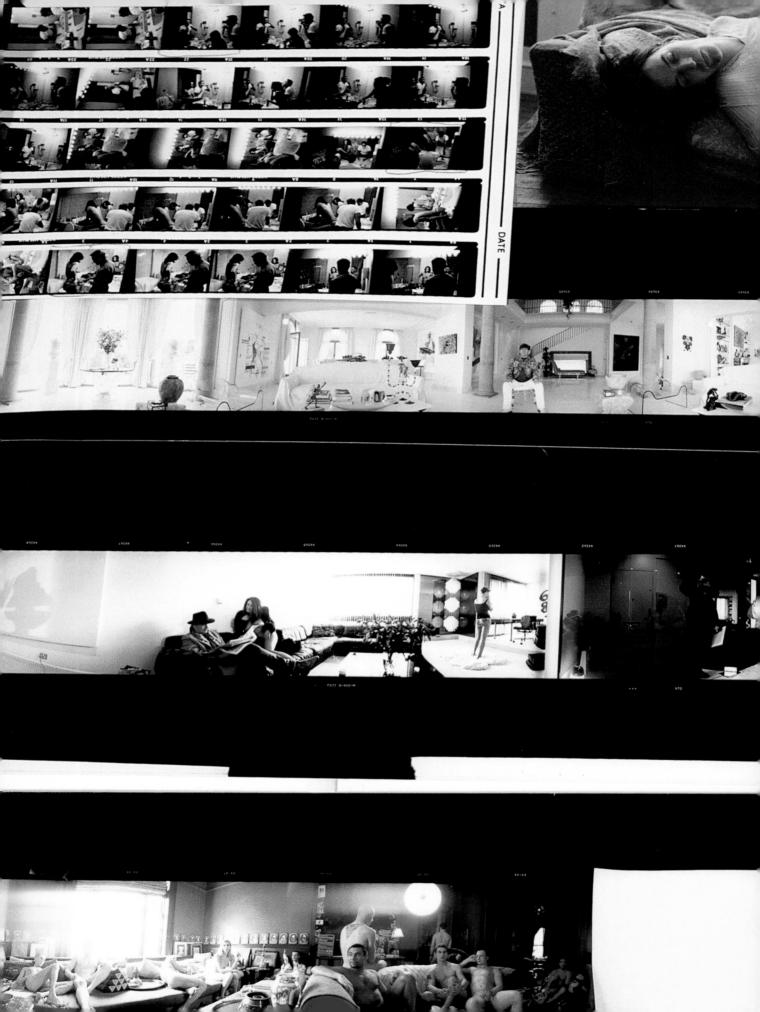

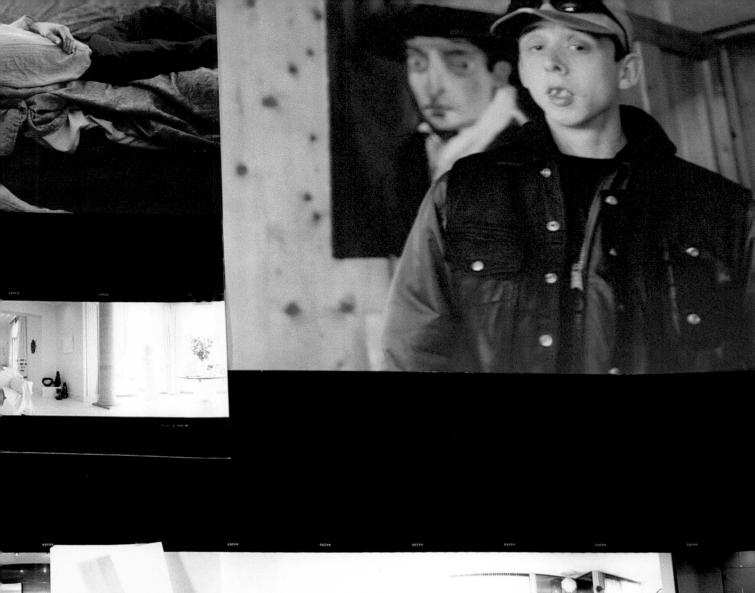

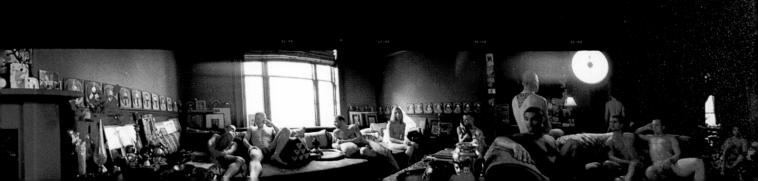

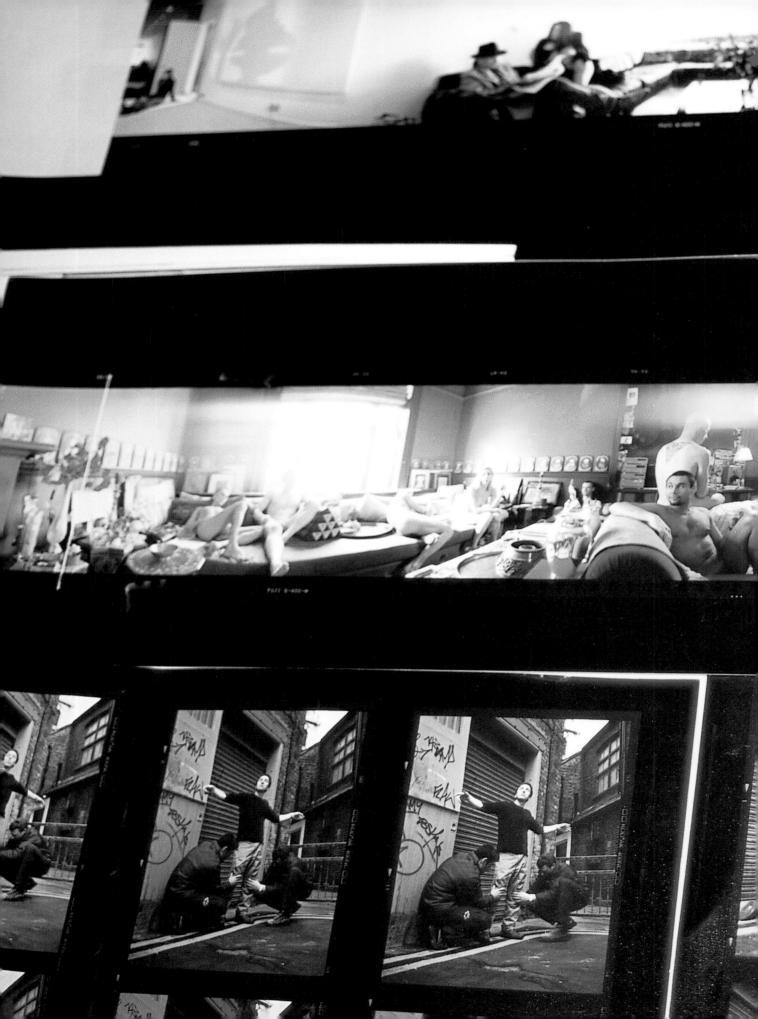

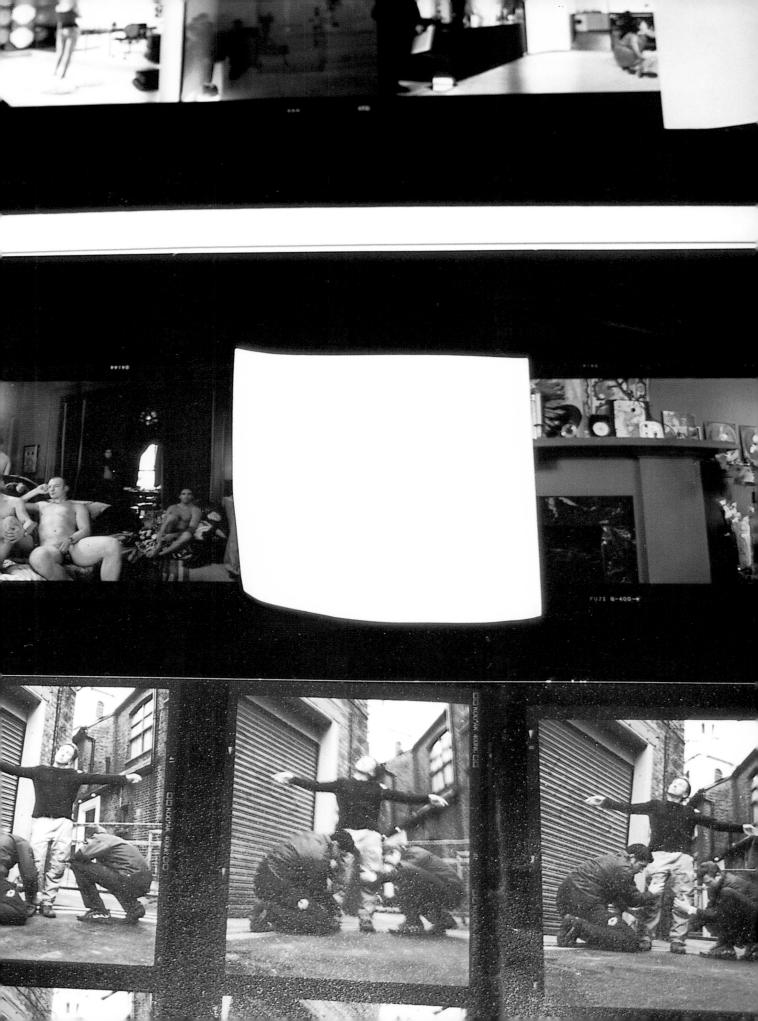

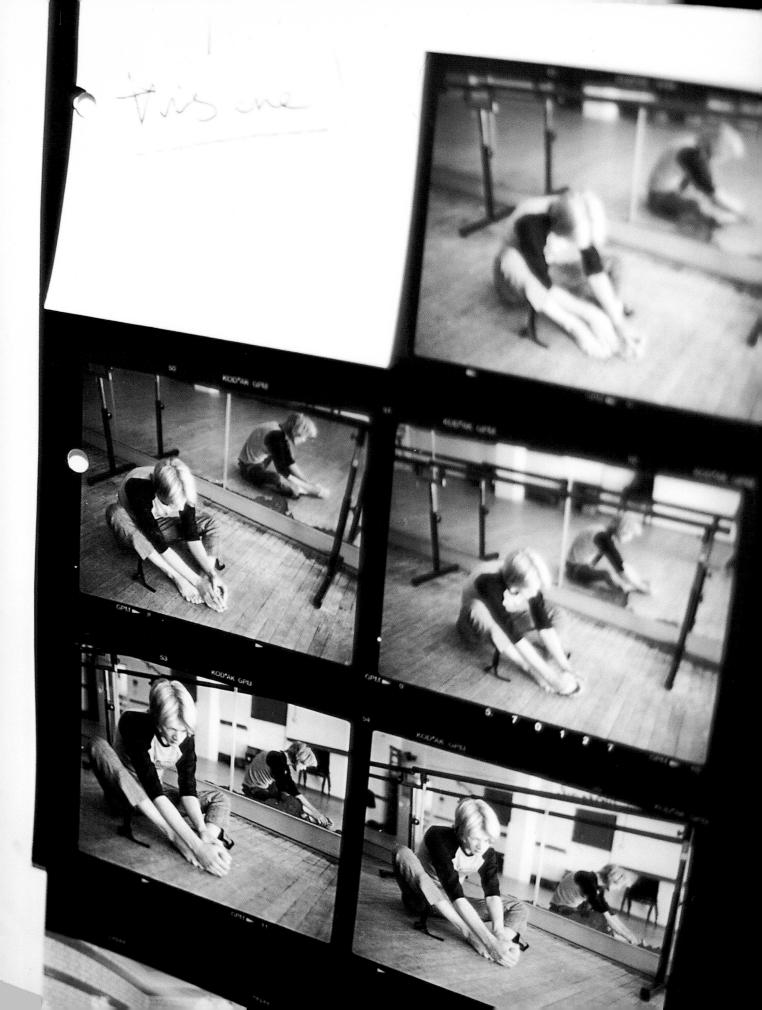

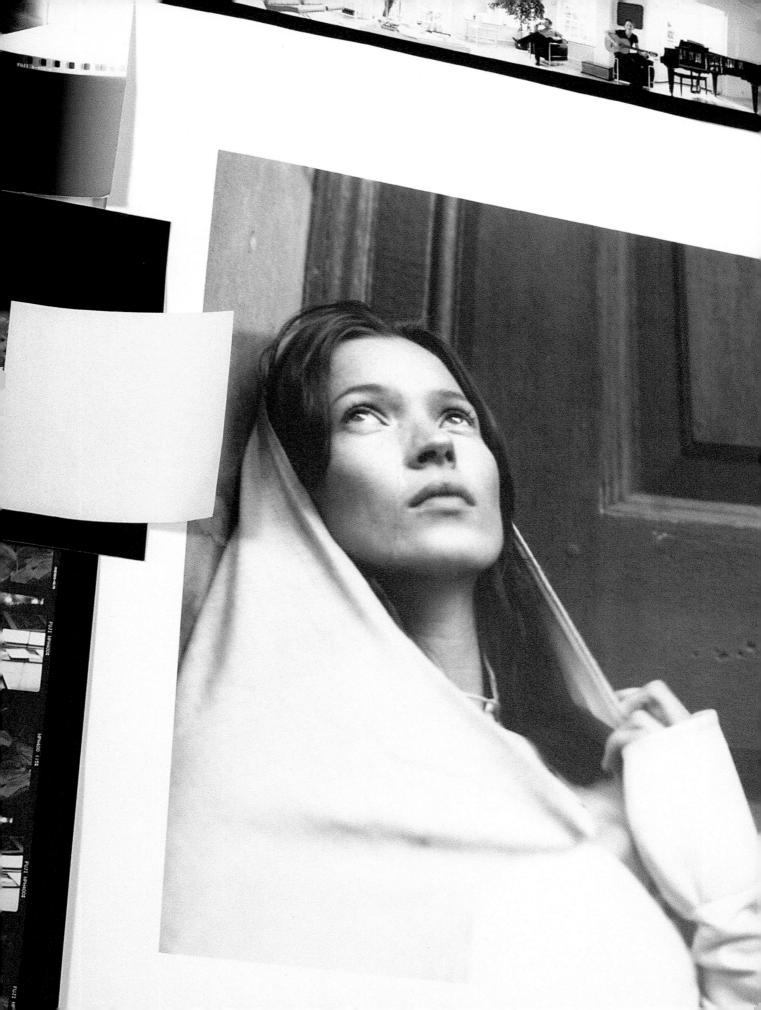

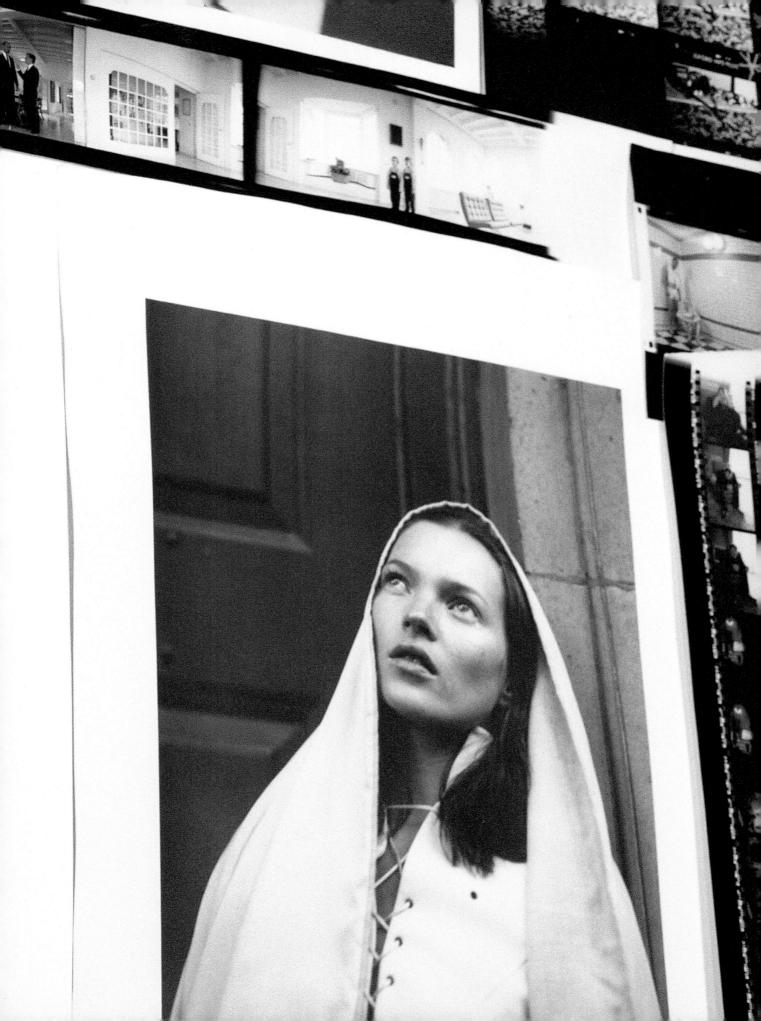

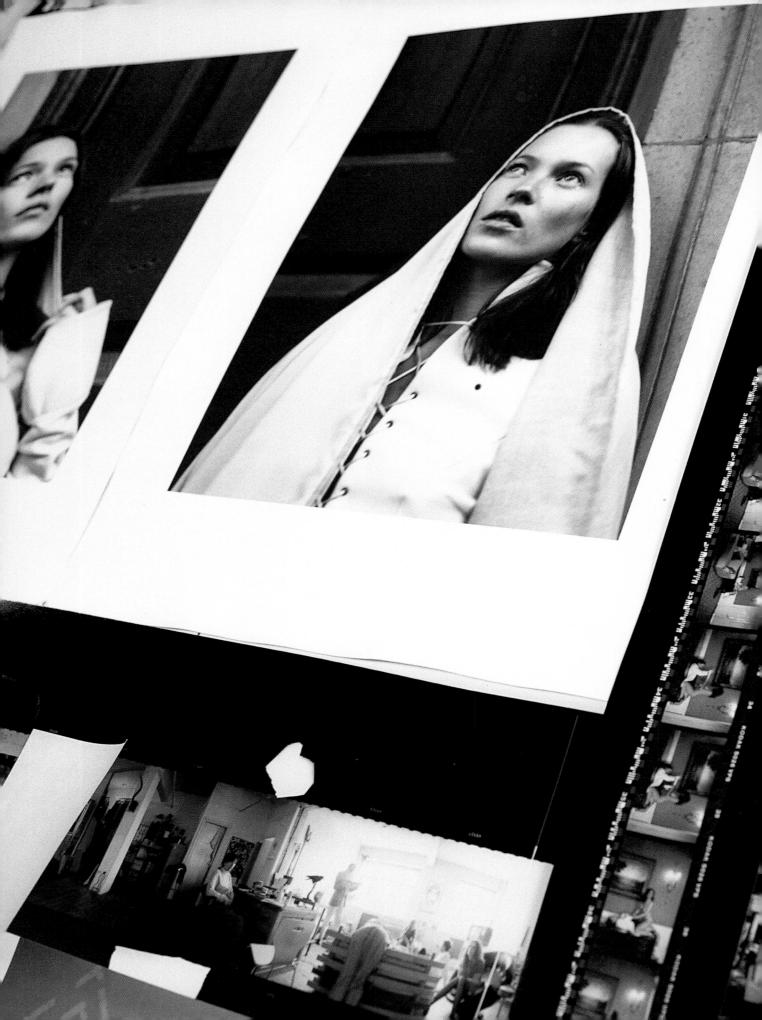

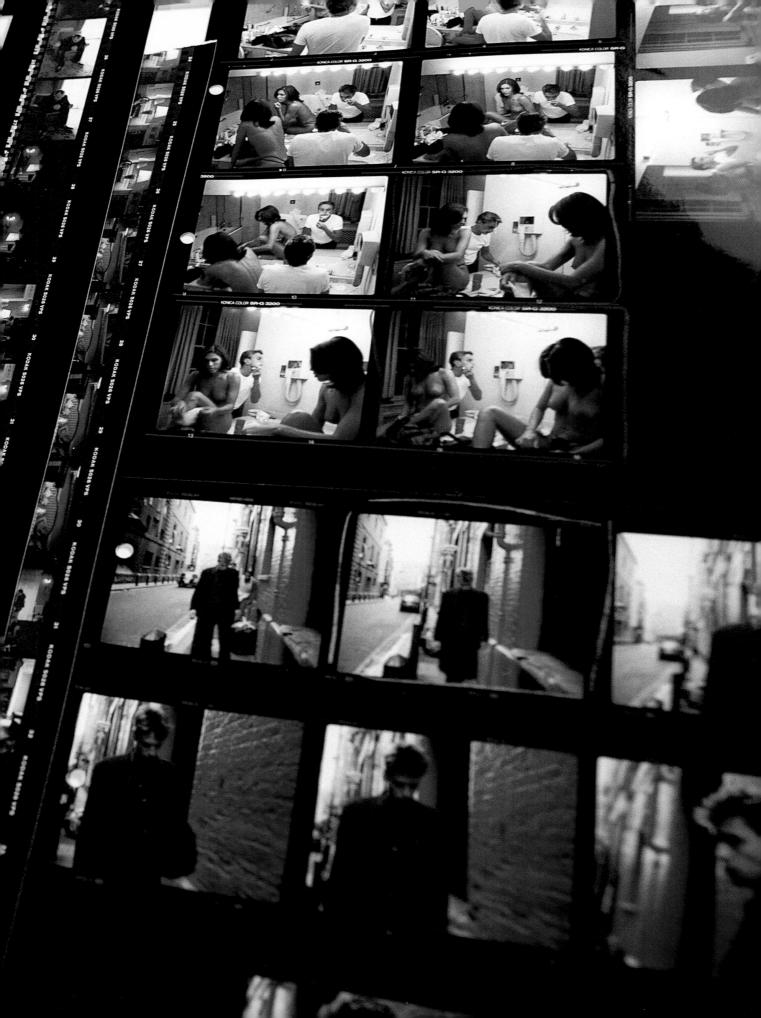

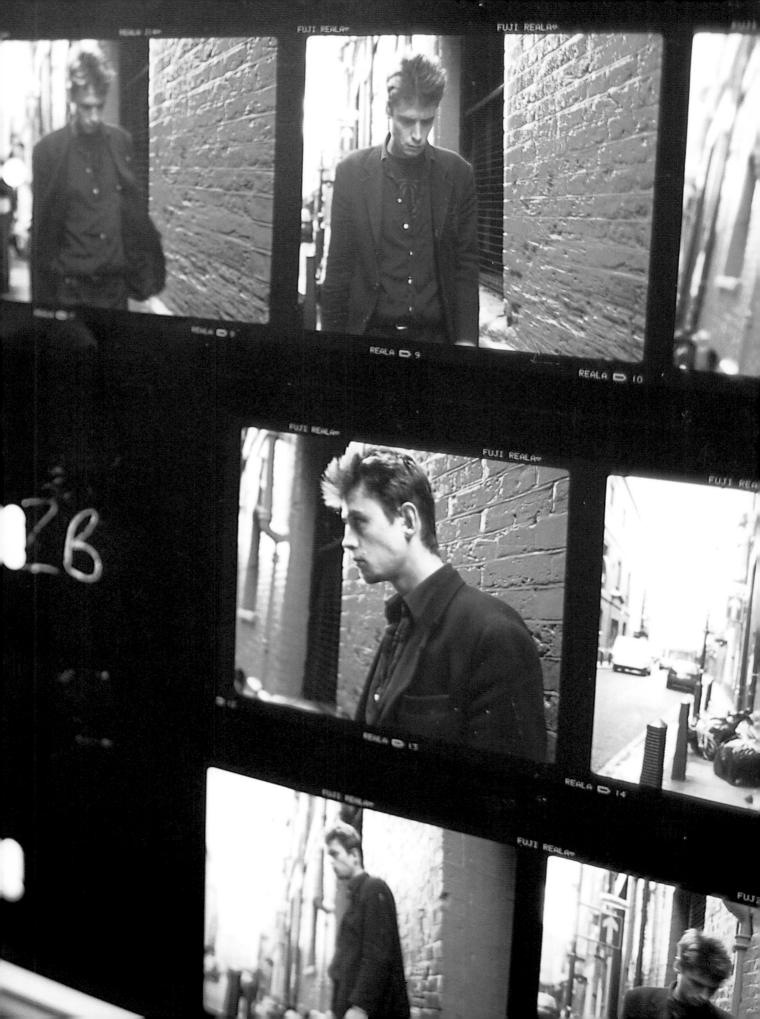

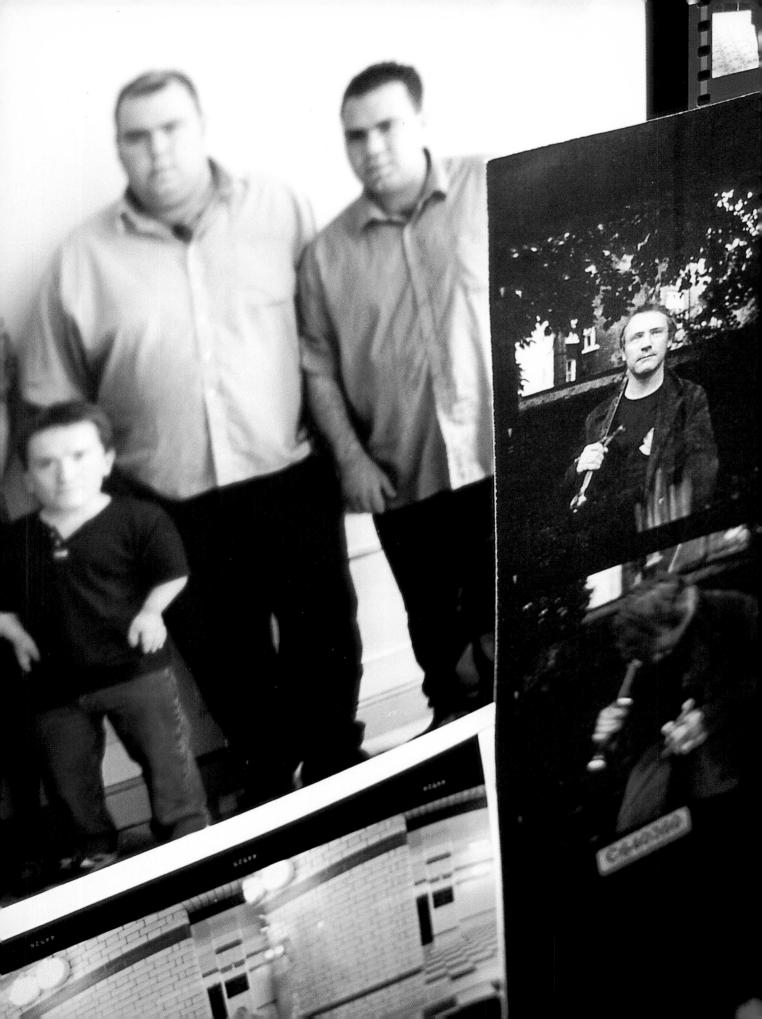

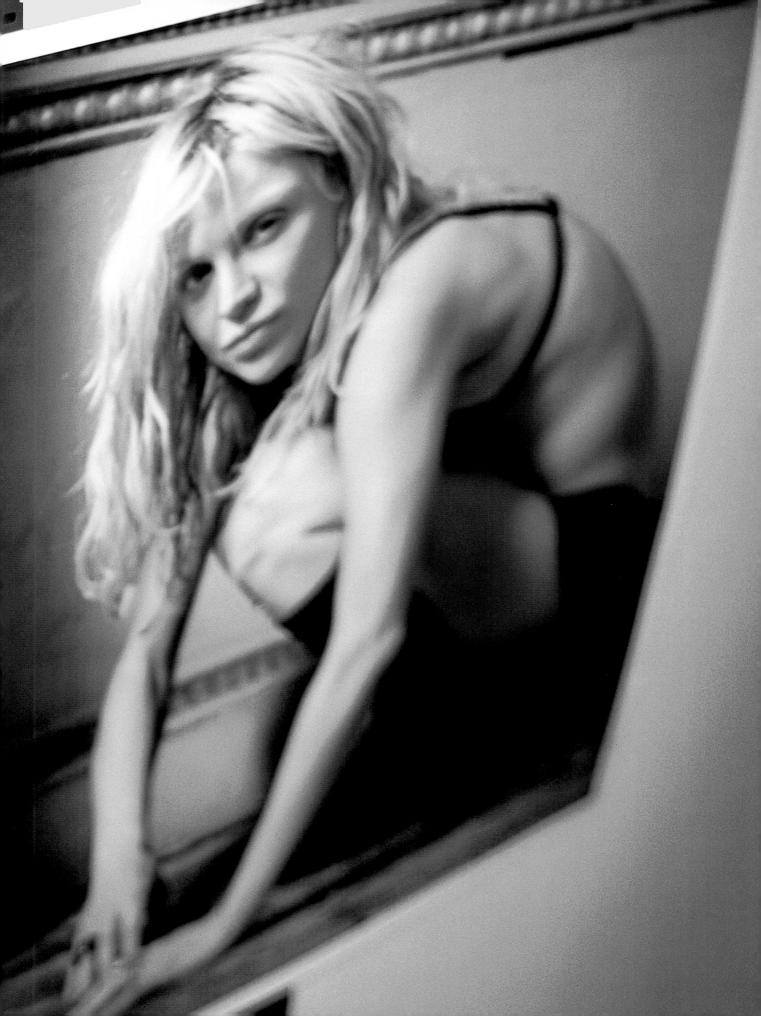

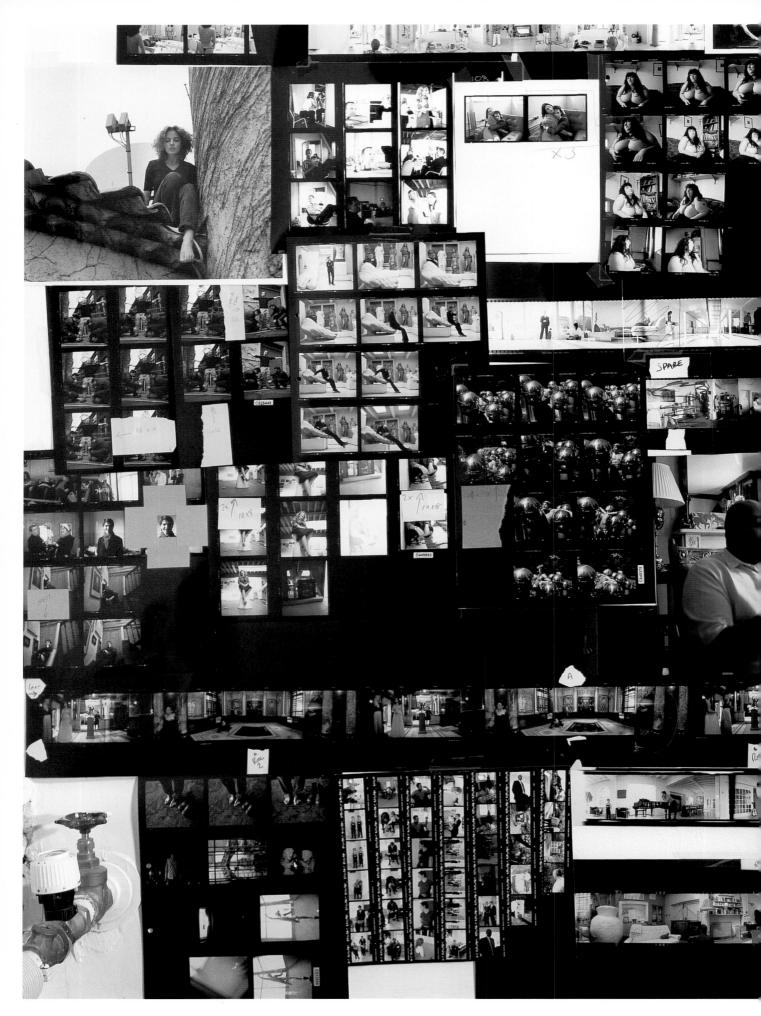

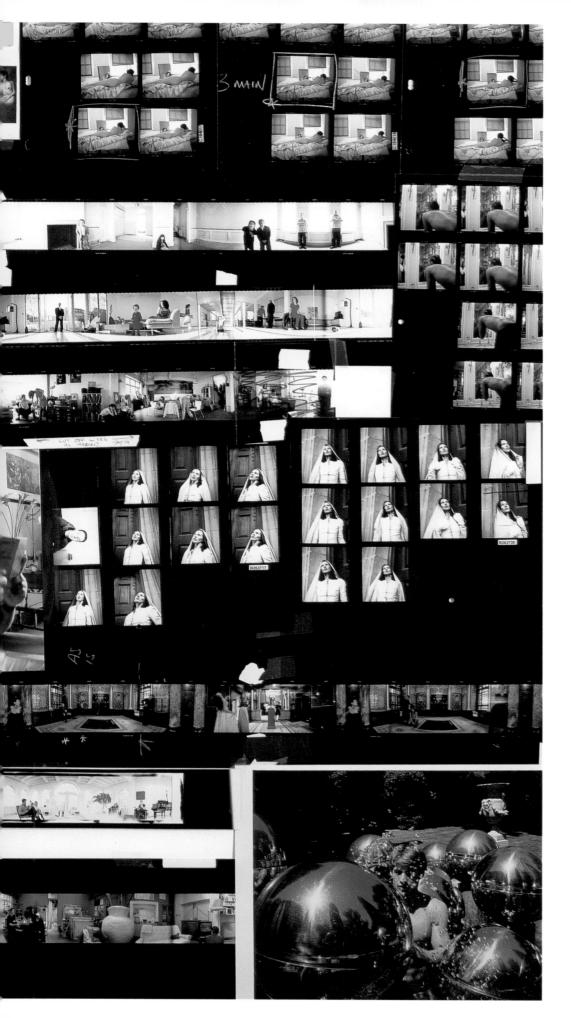

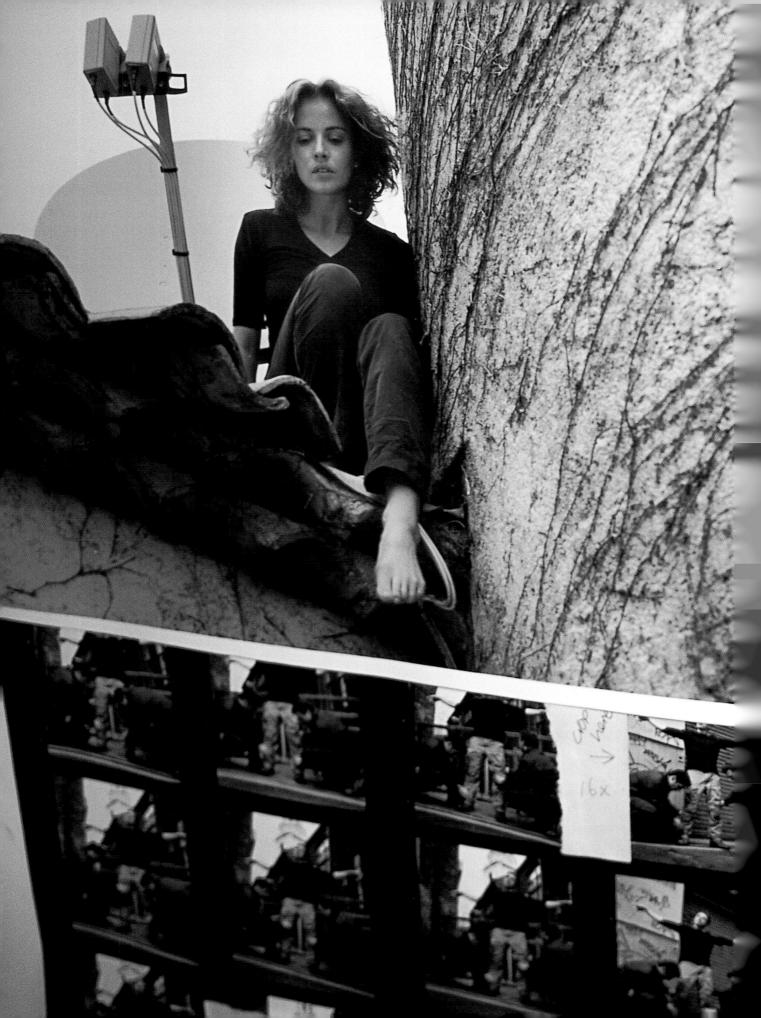

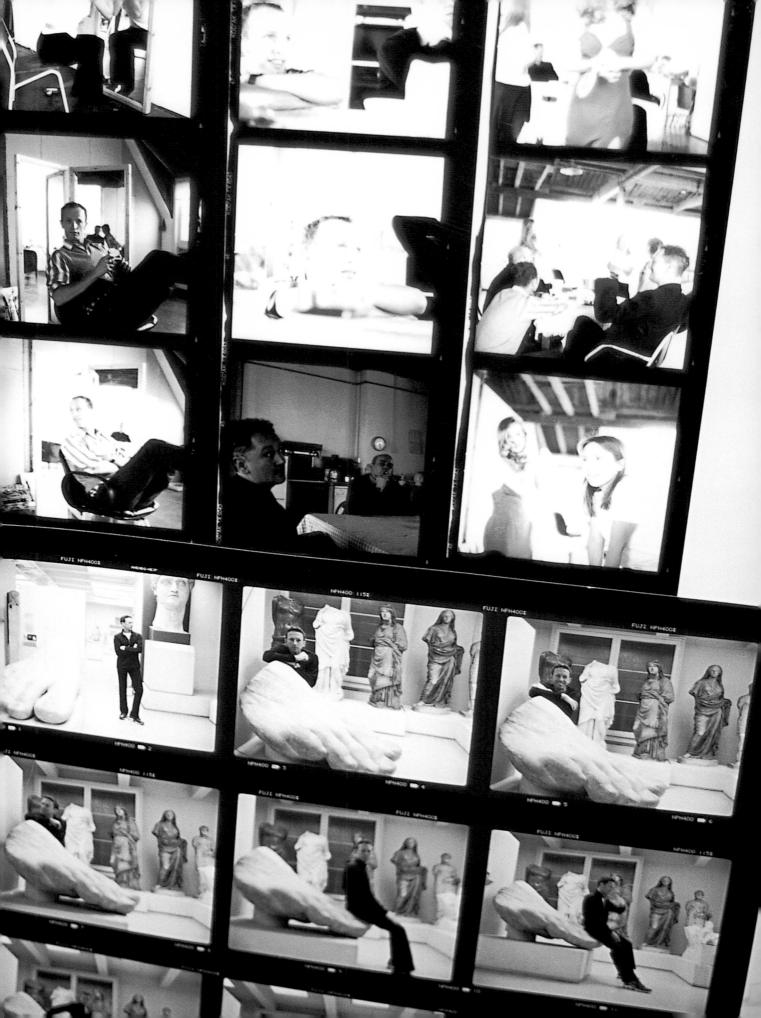

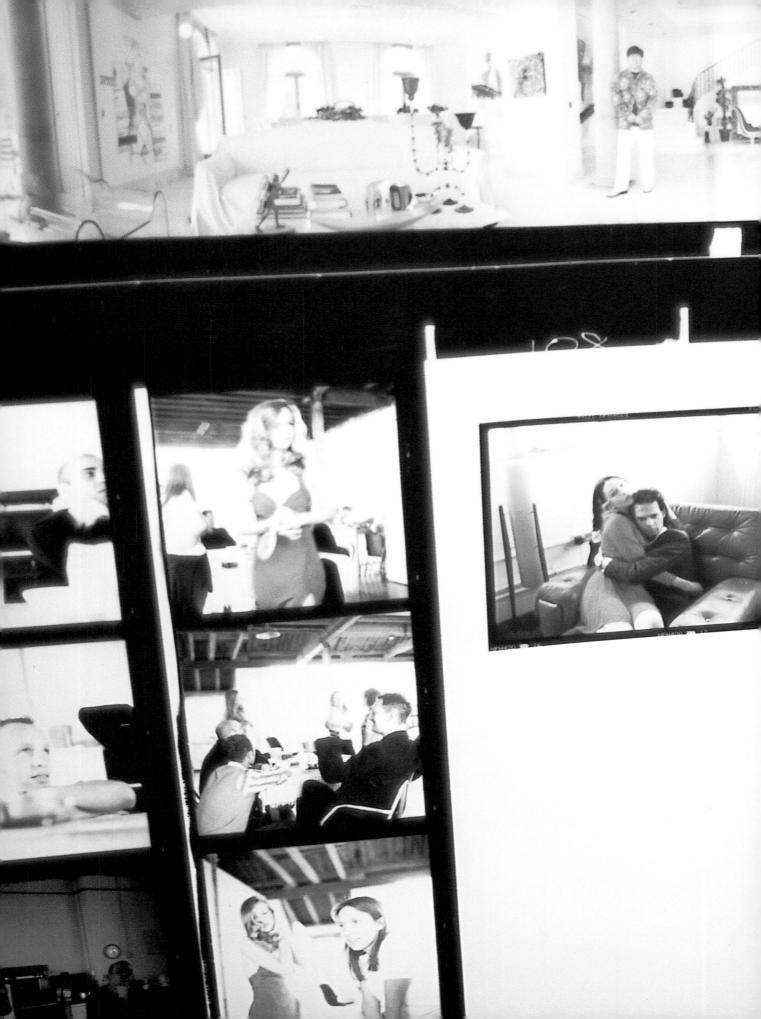

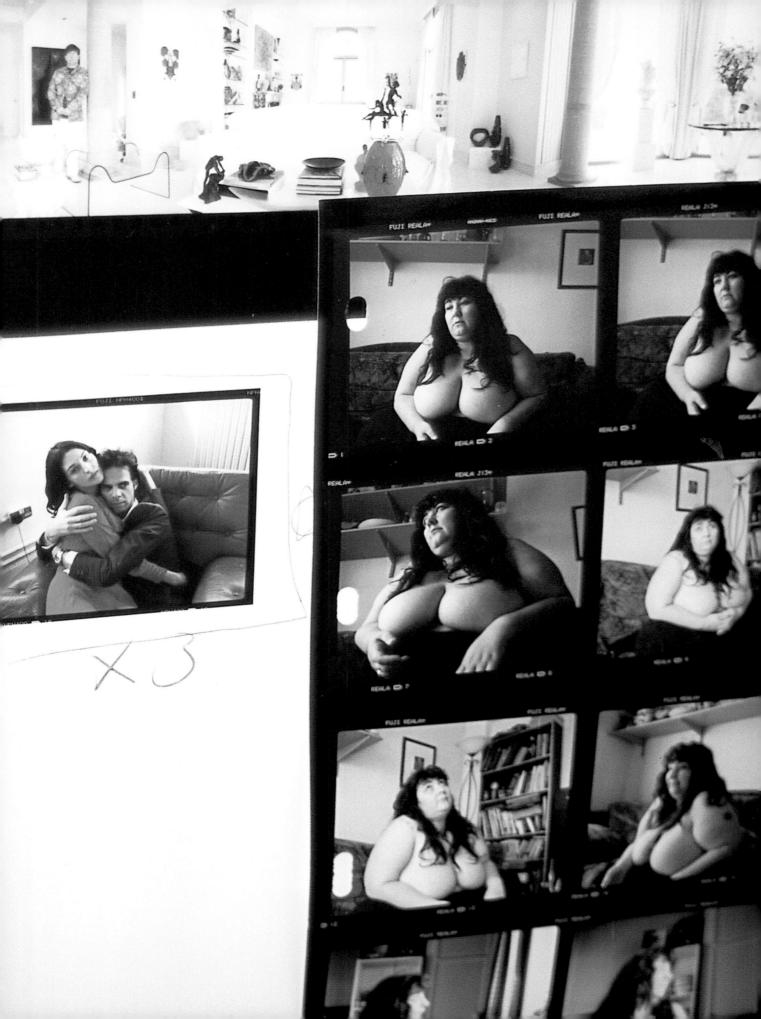

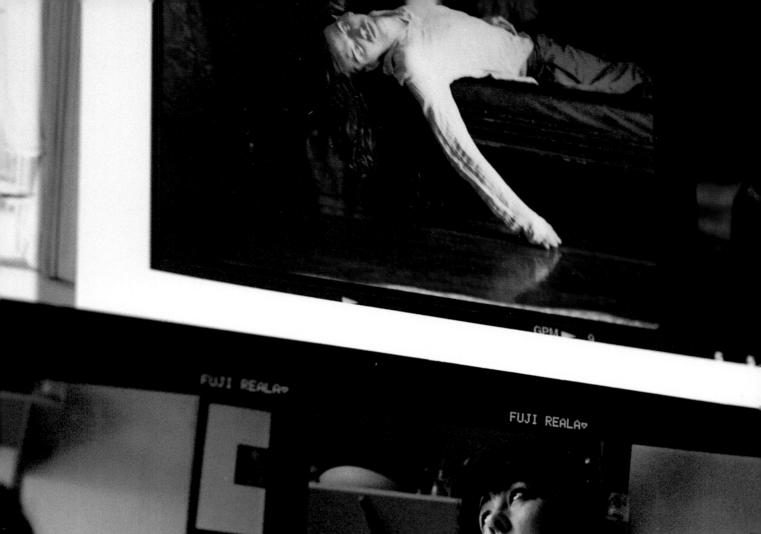

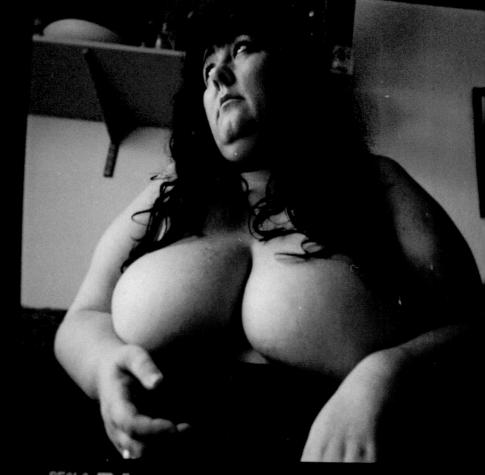

REAL O. 1

RFALA 🕞 n

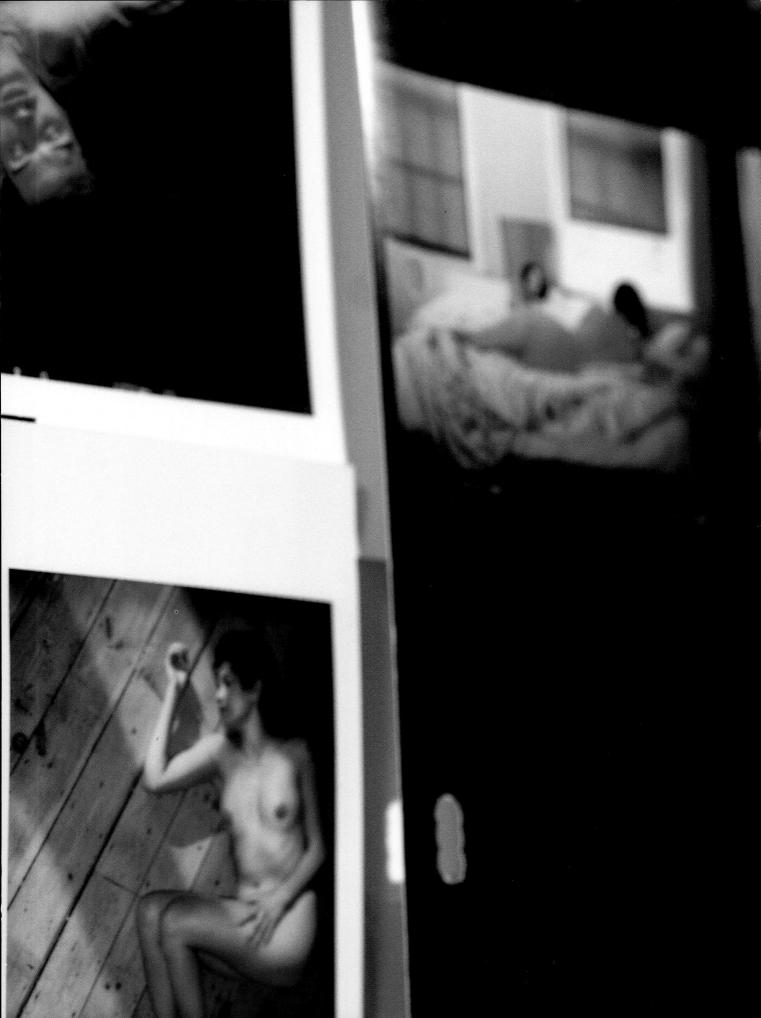

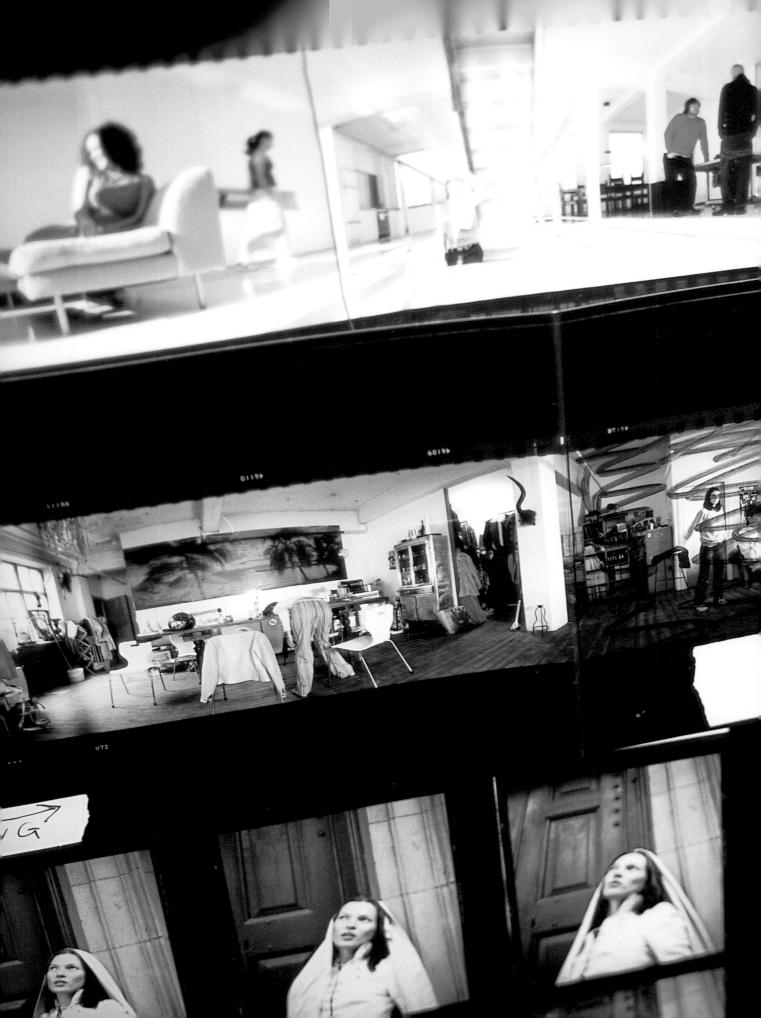

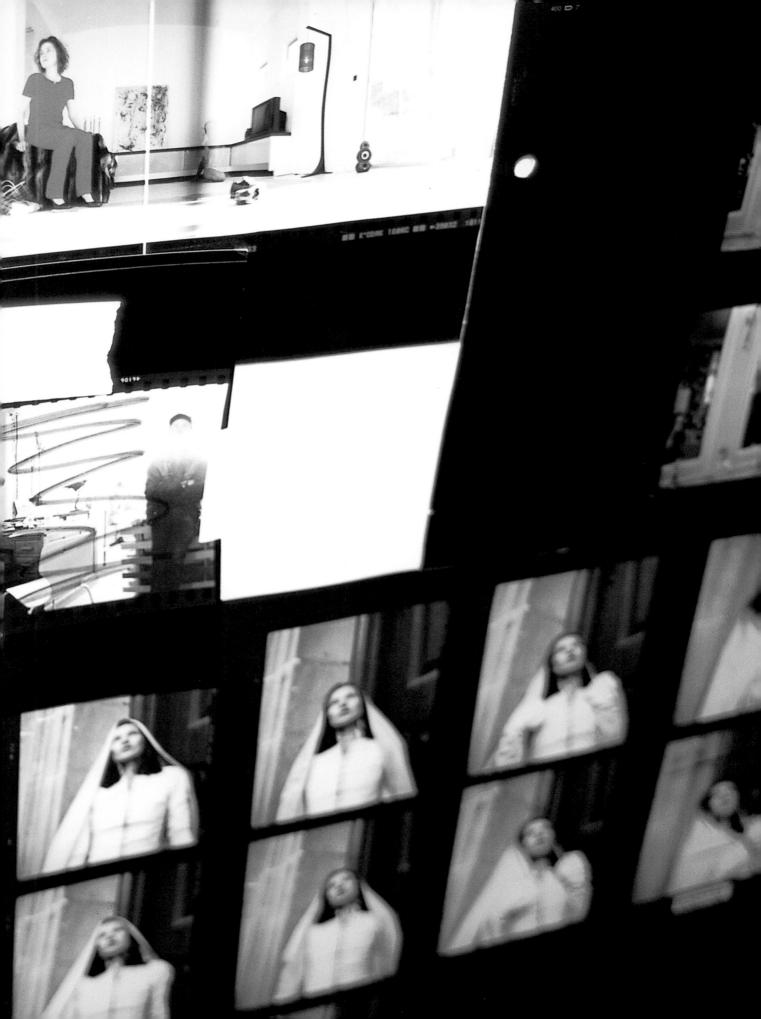

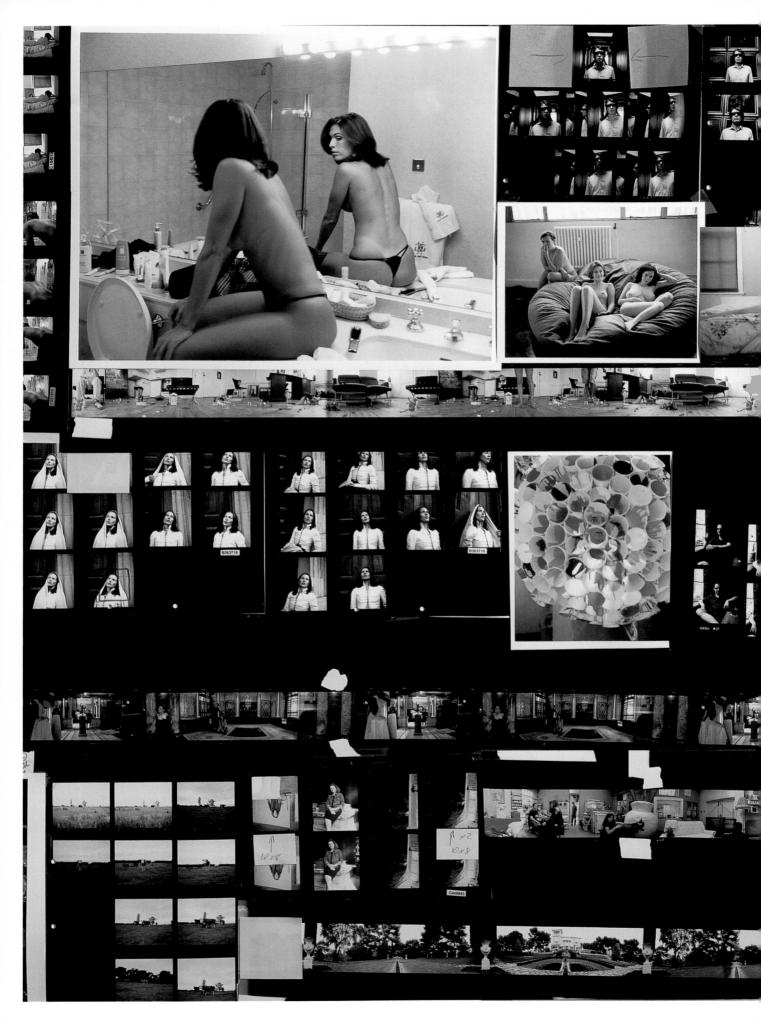

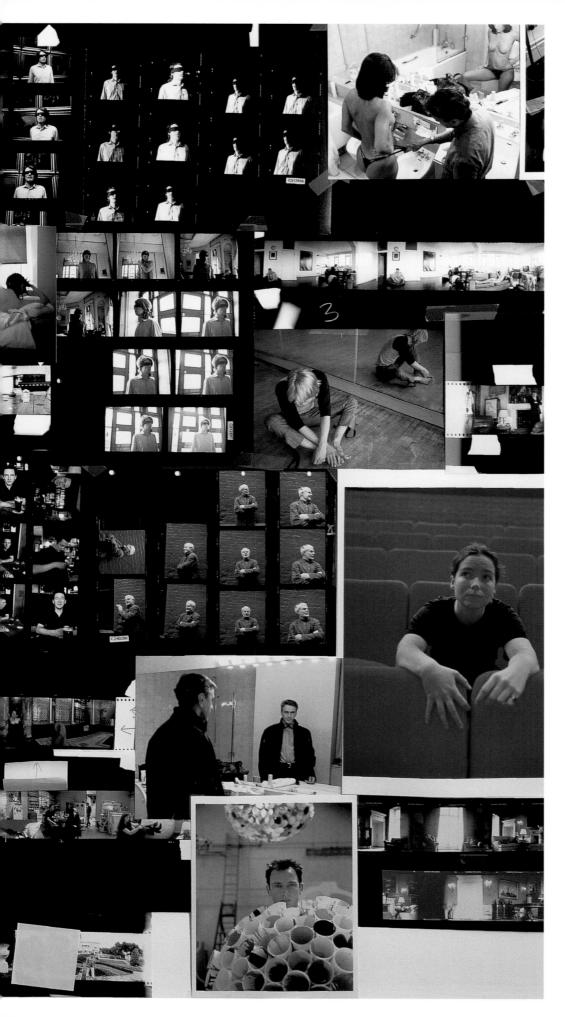

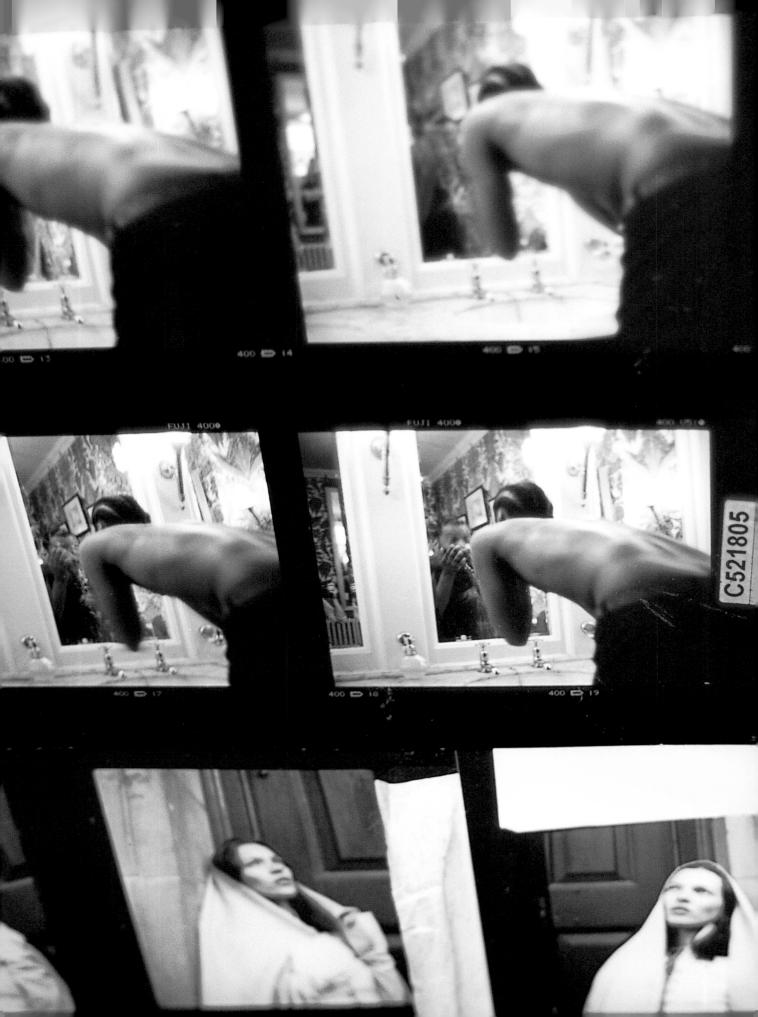

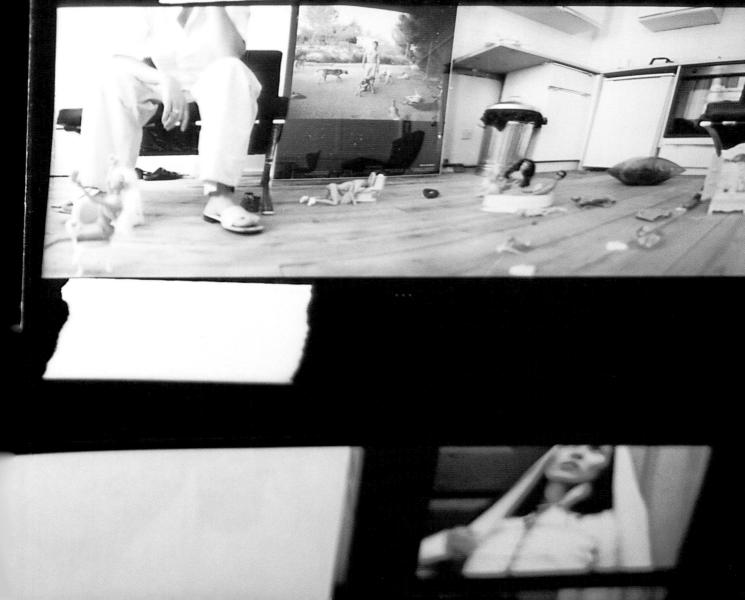

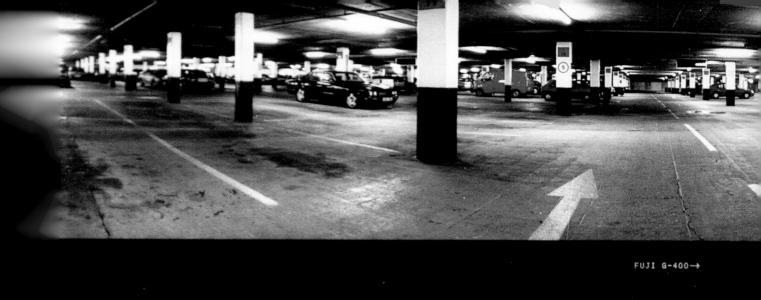

□□ KOD*AK

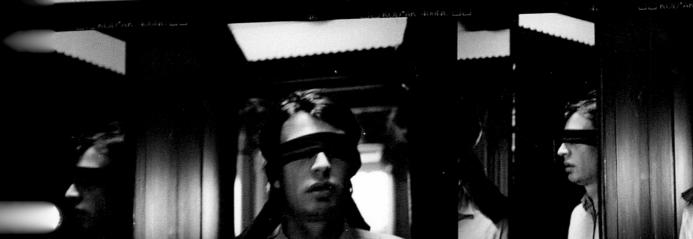

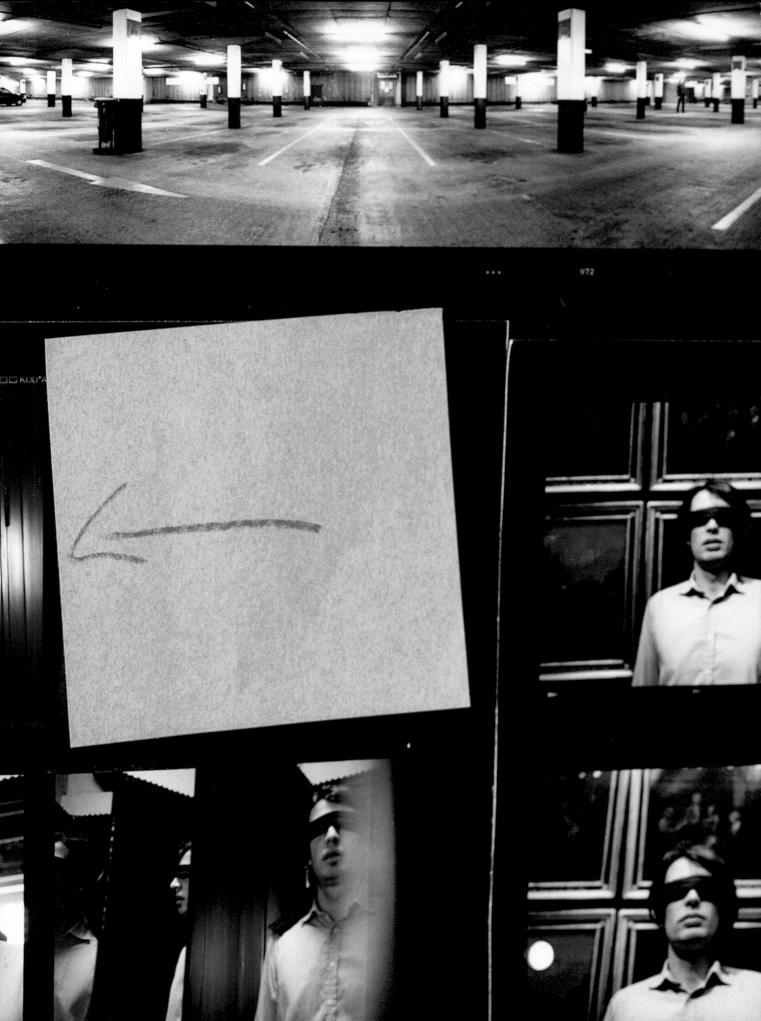

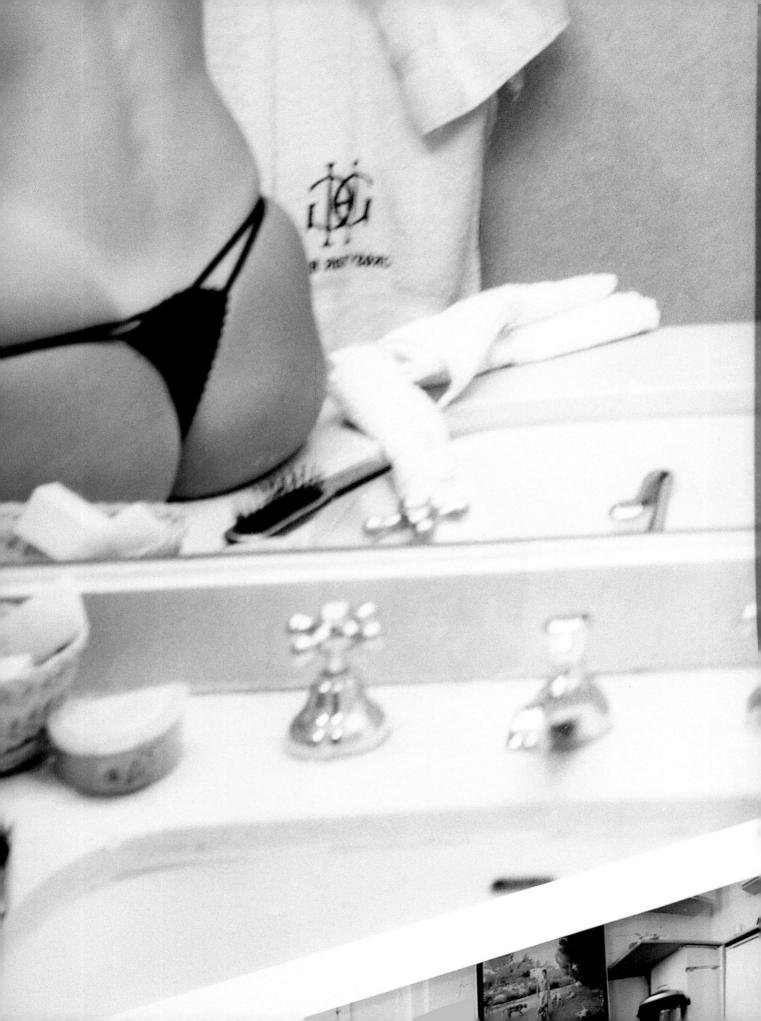

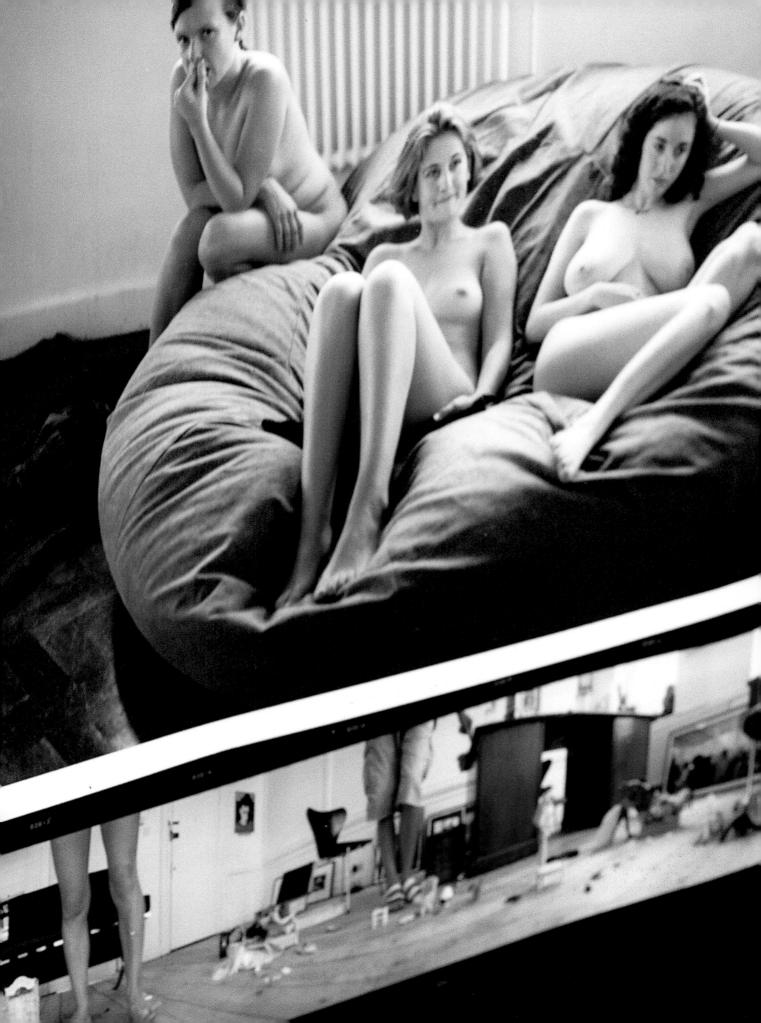

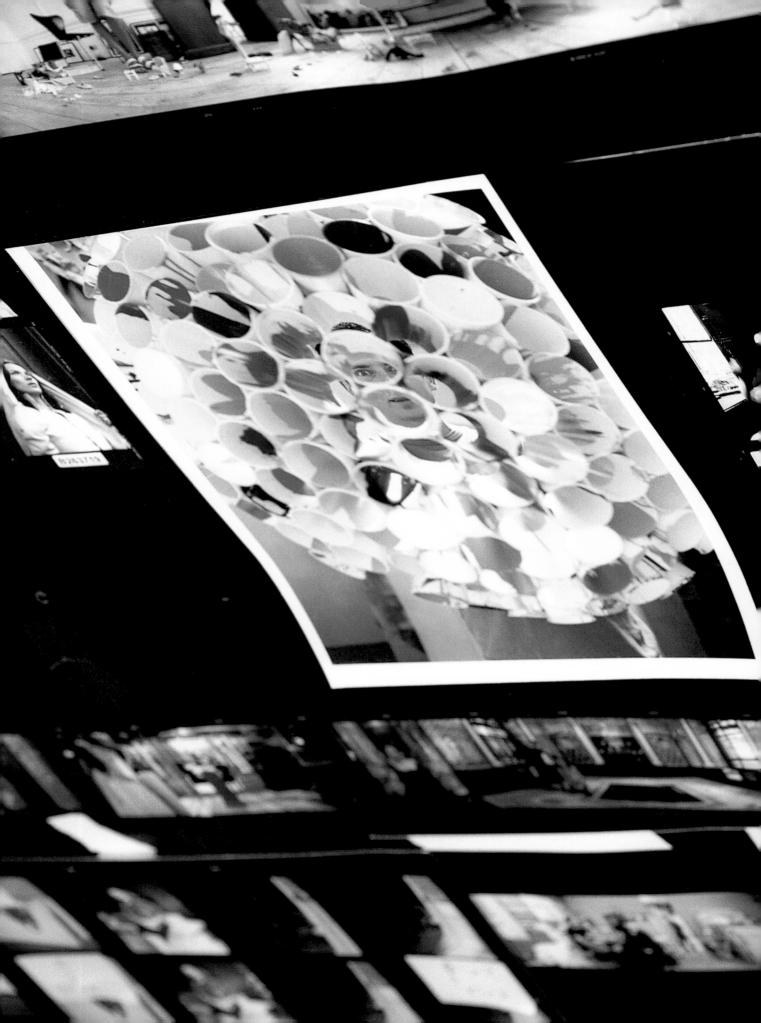

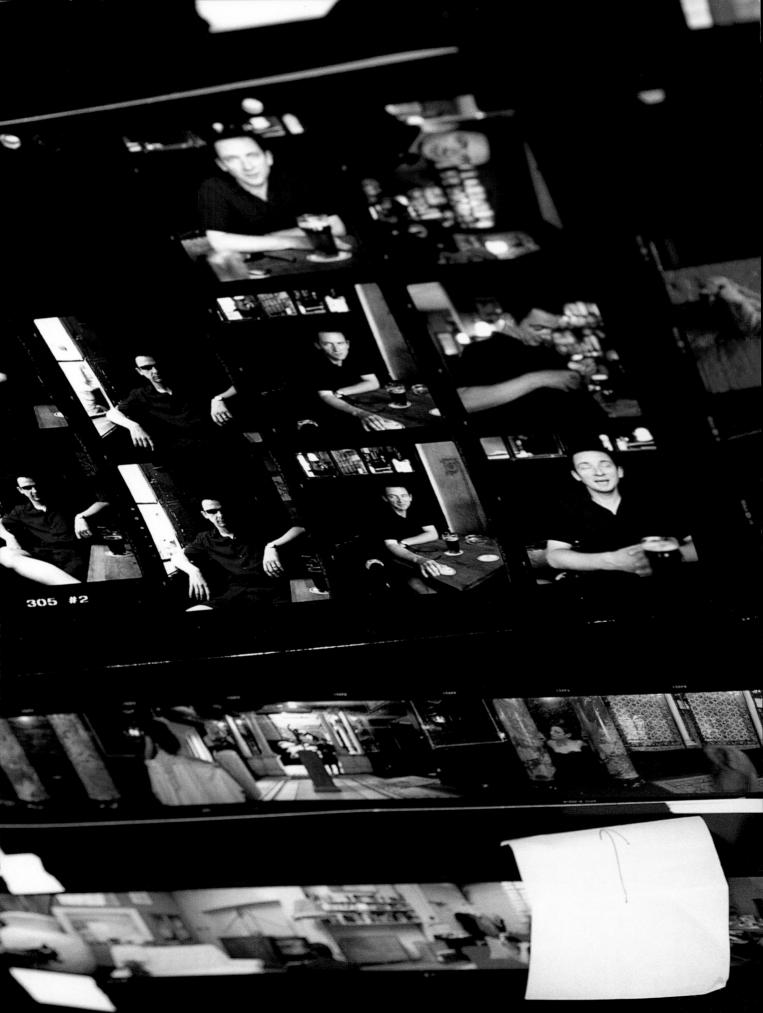

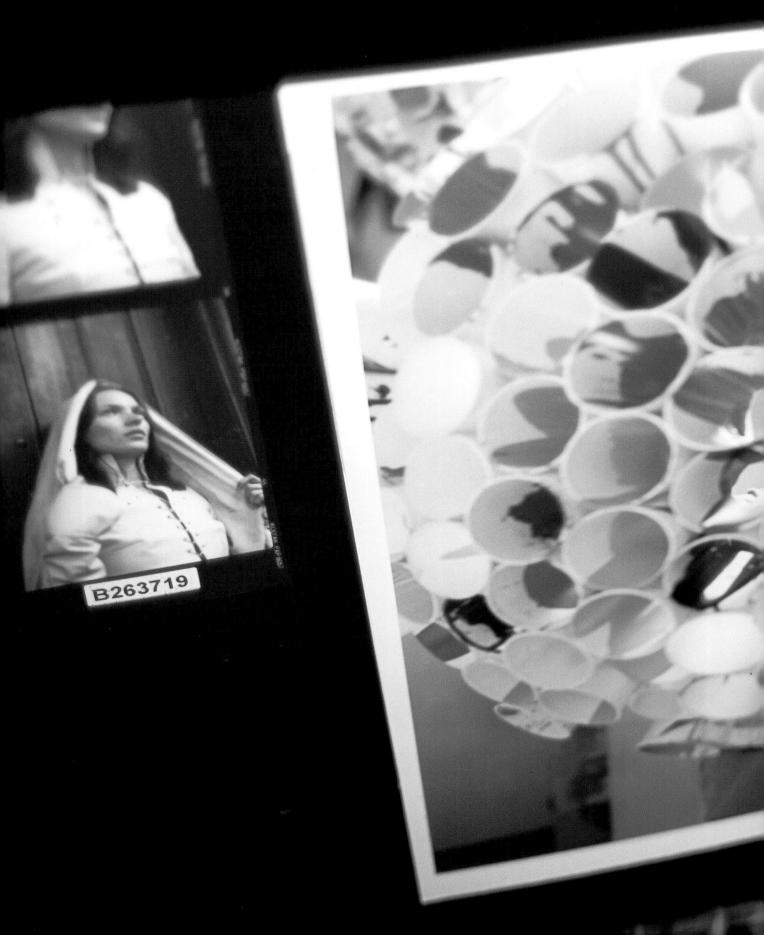

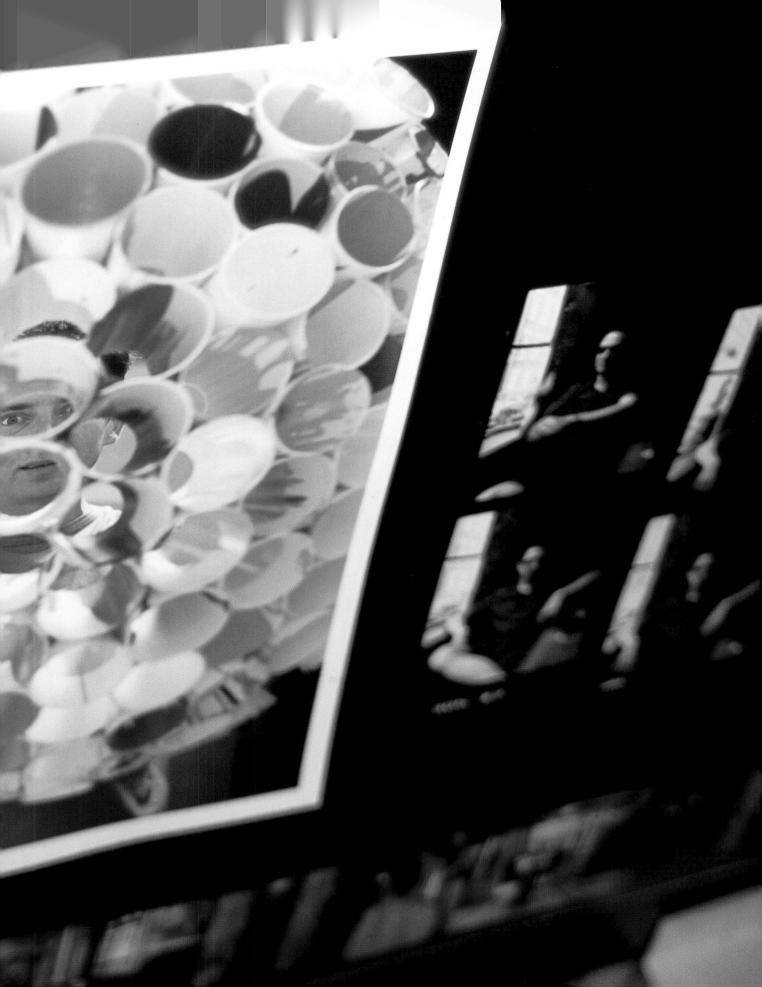

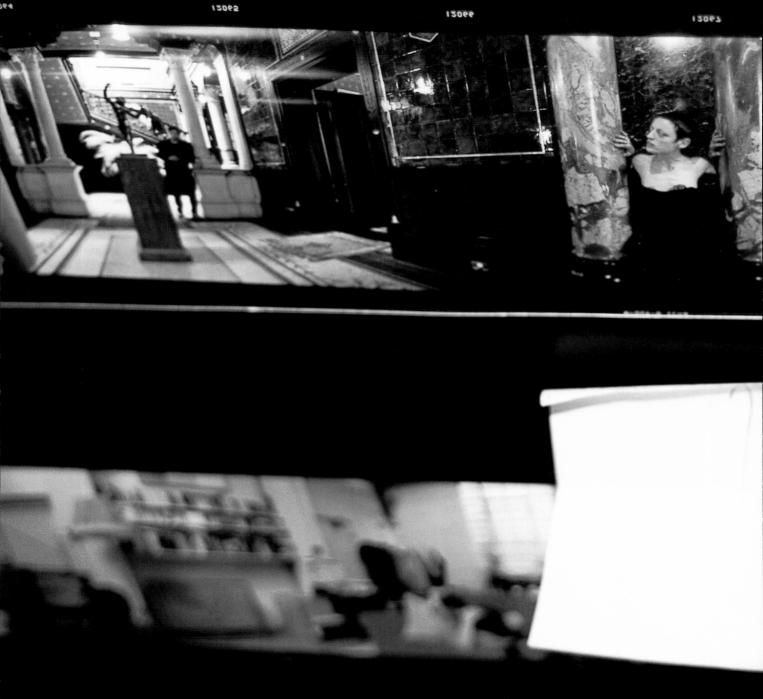

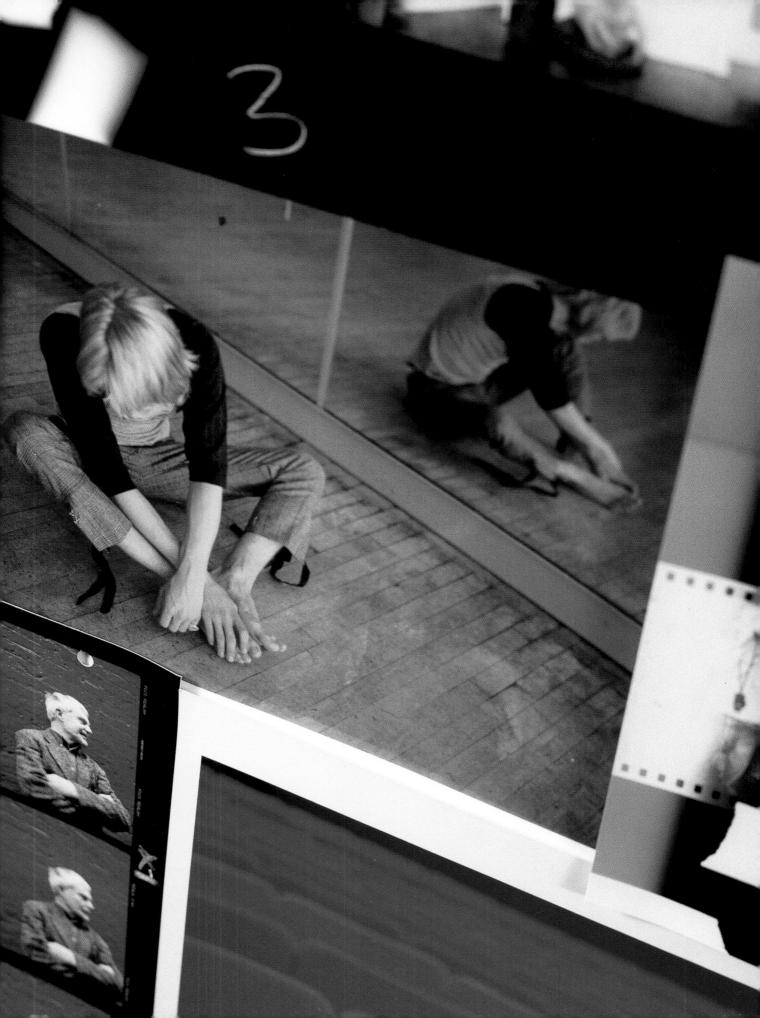

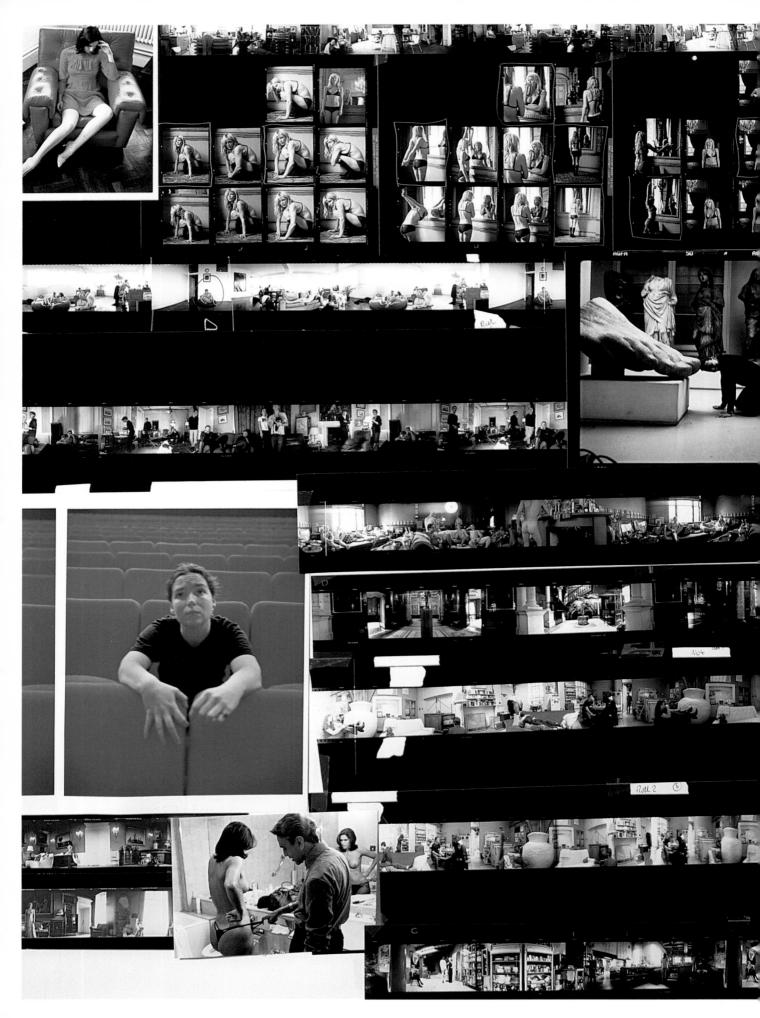

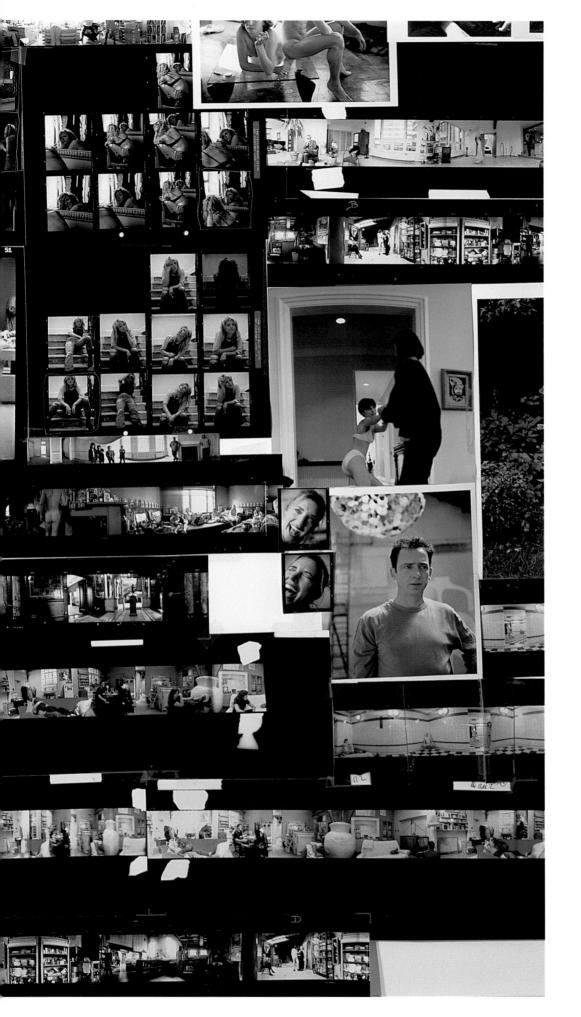

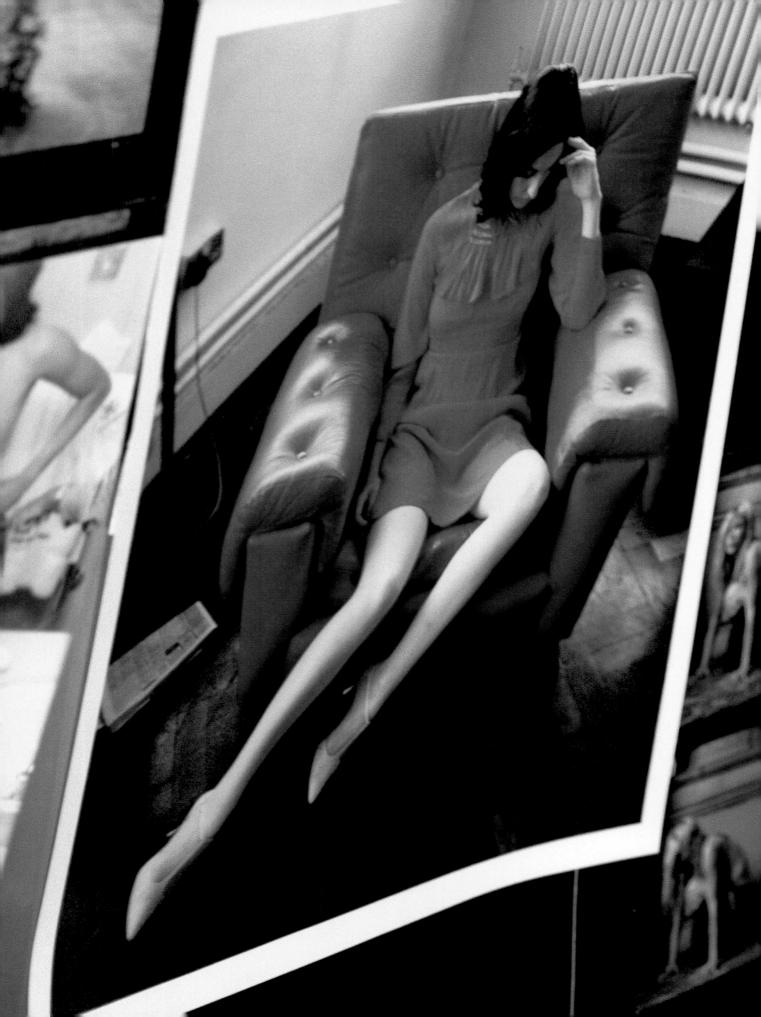

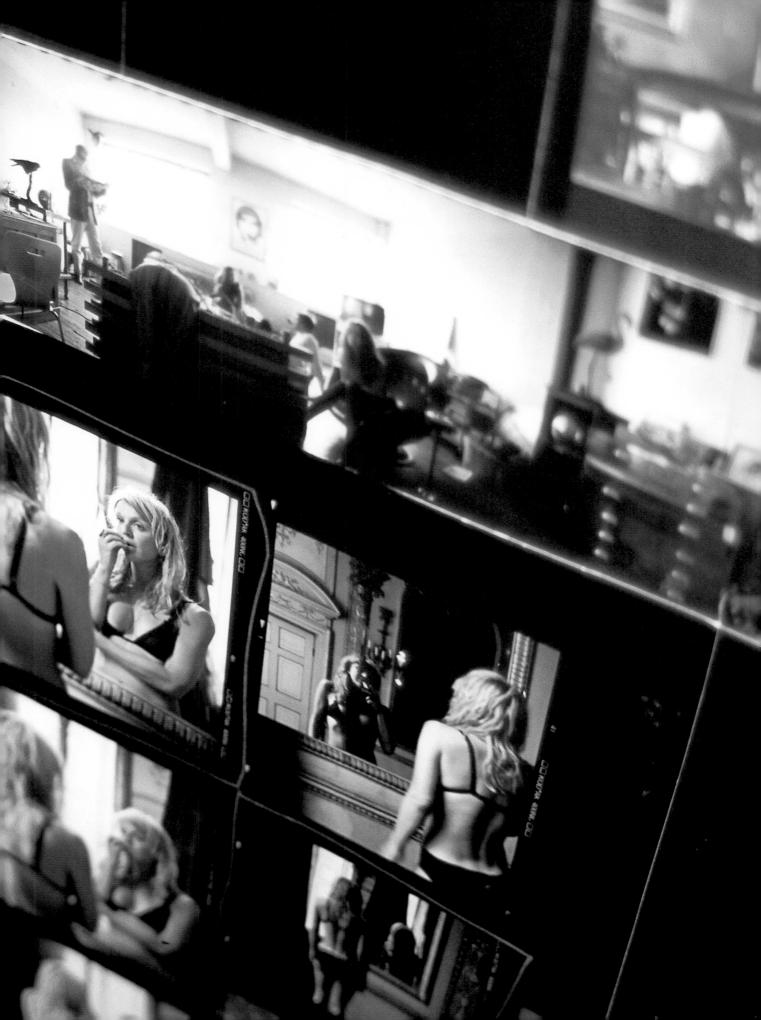

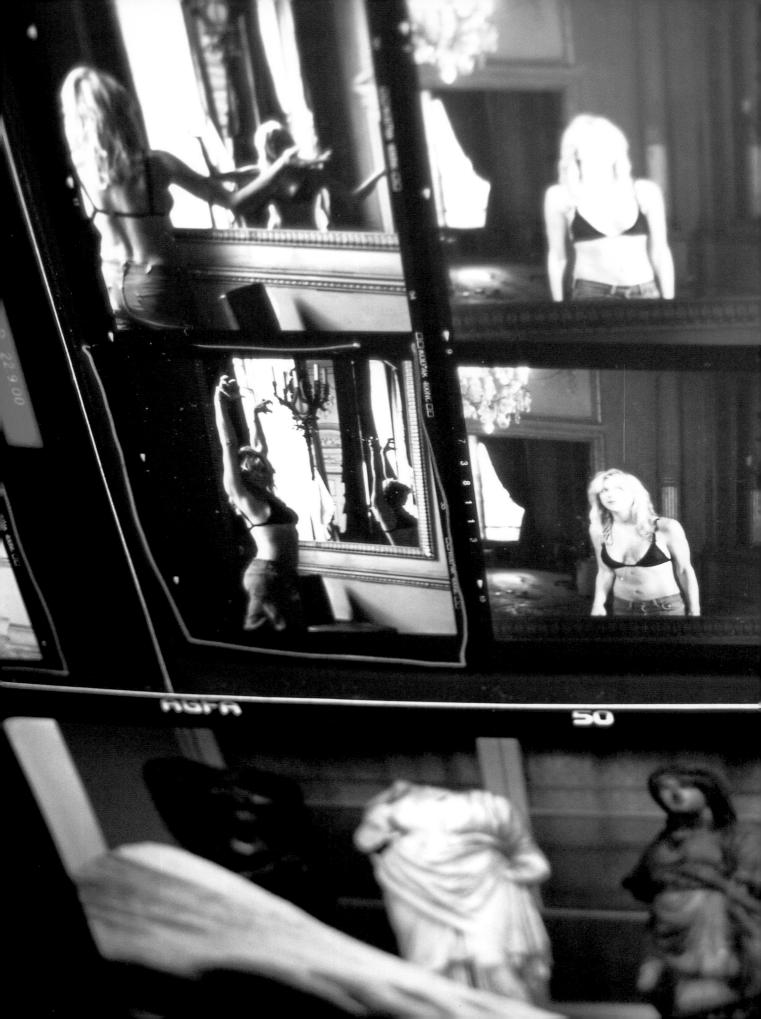

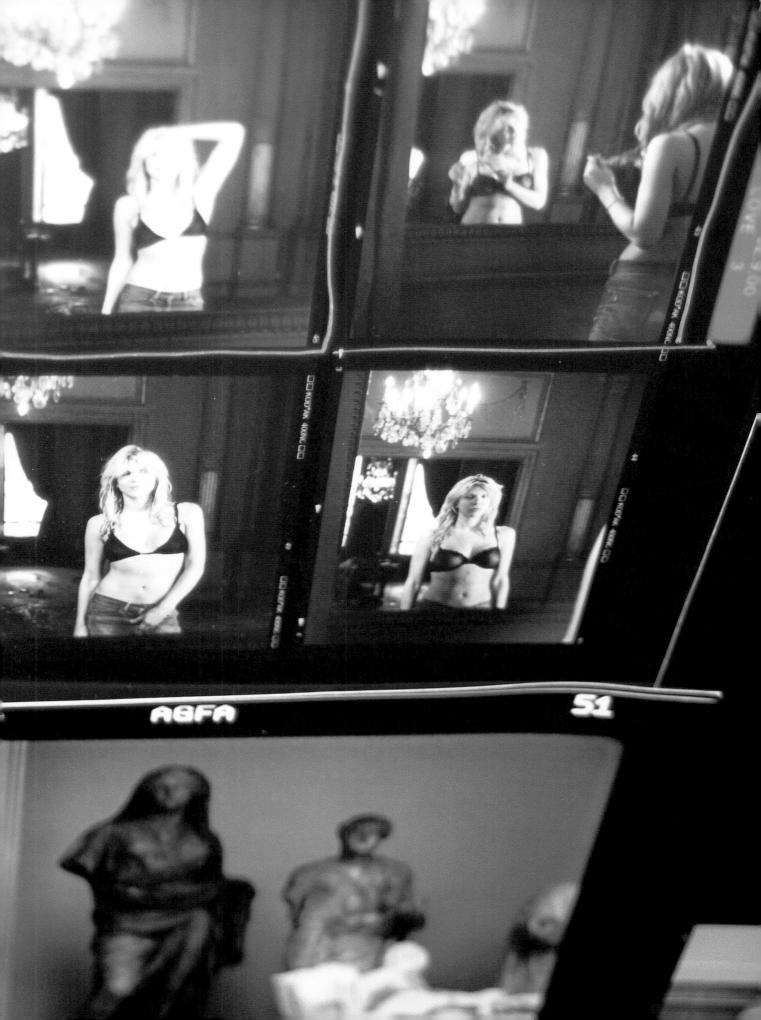

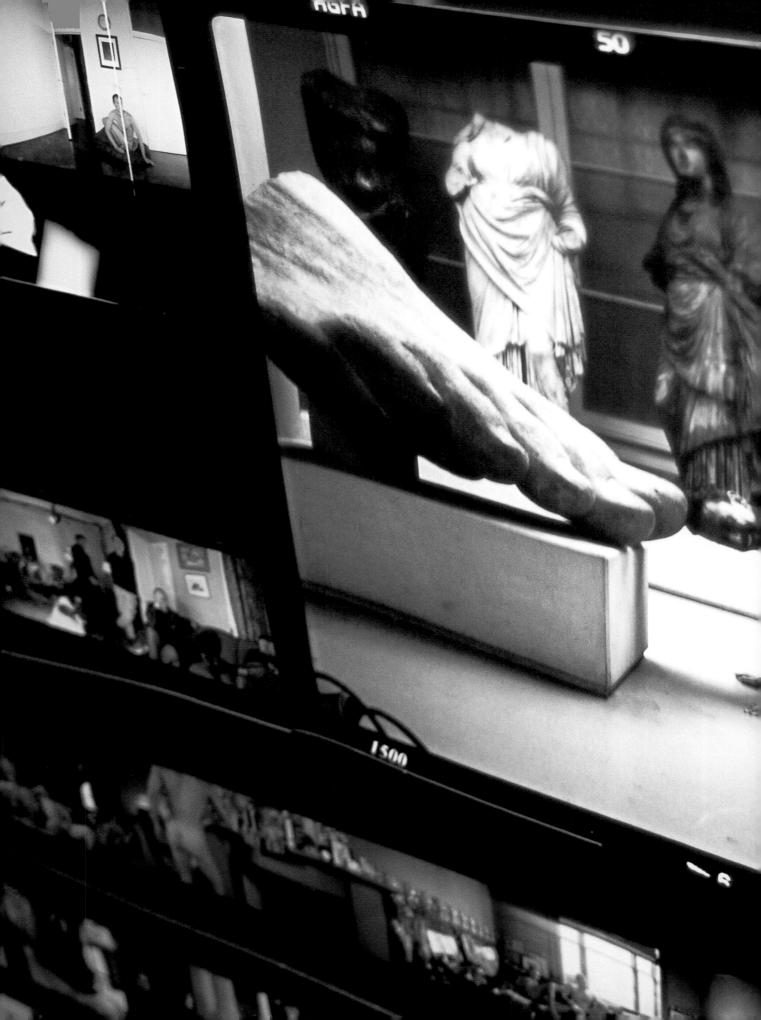

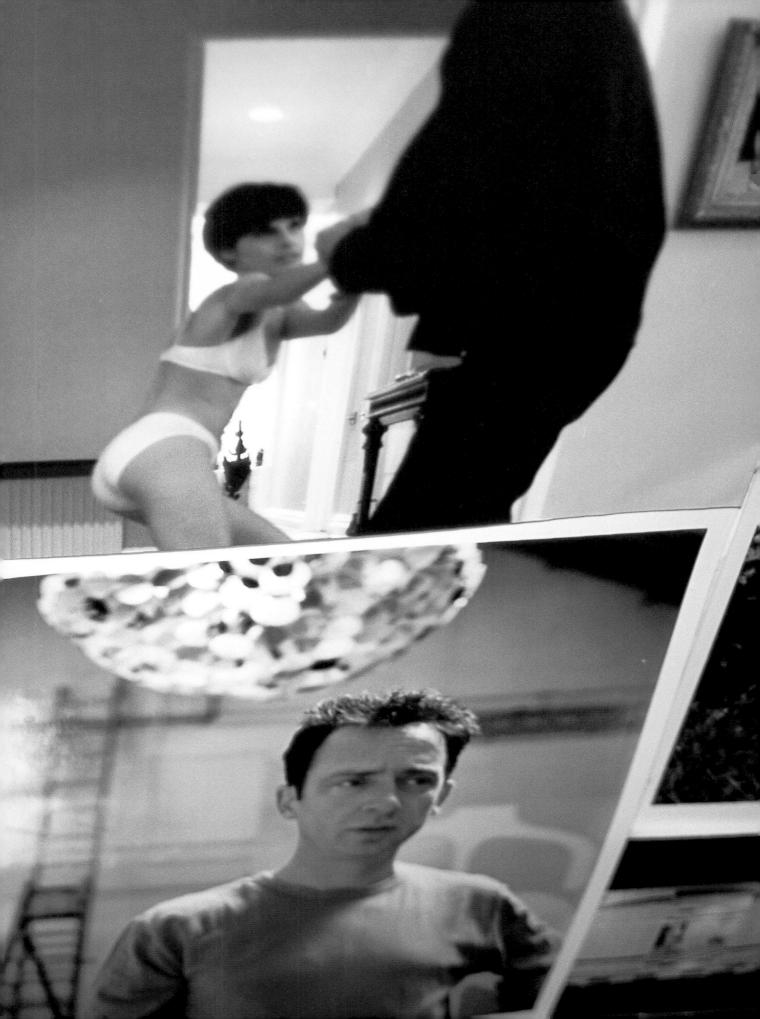

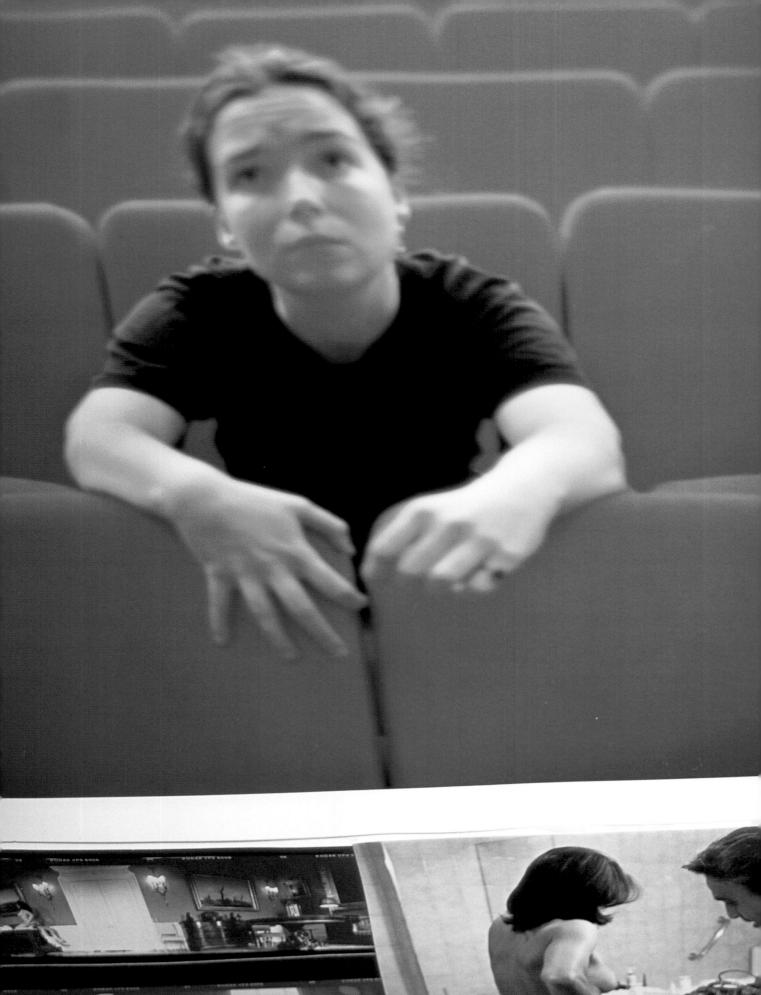

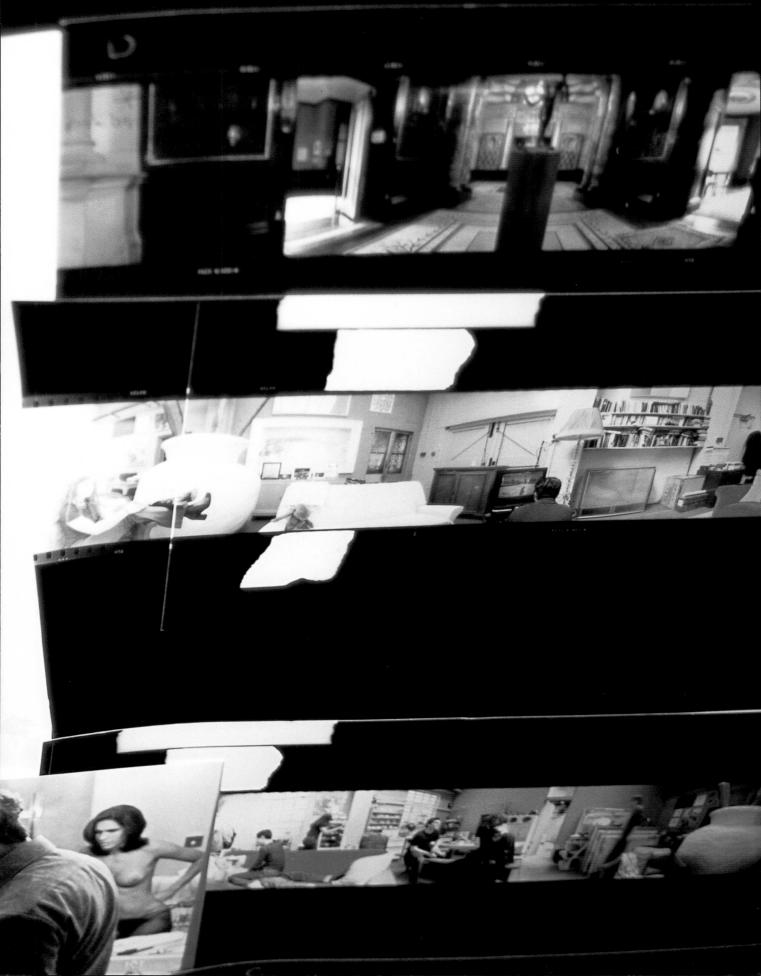

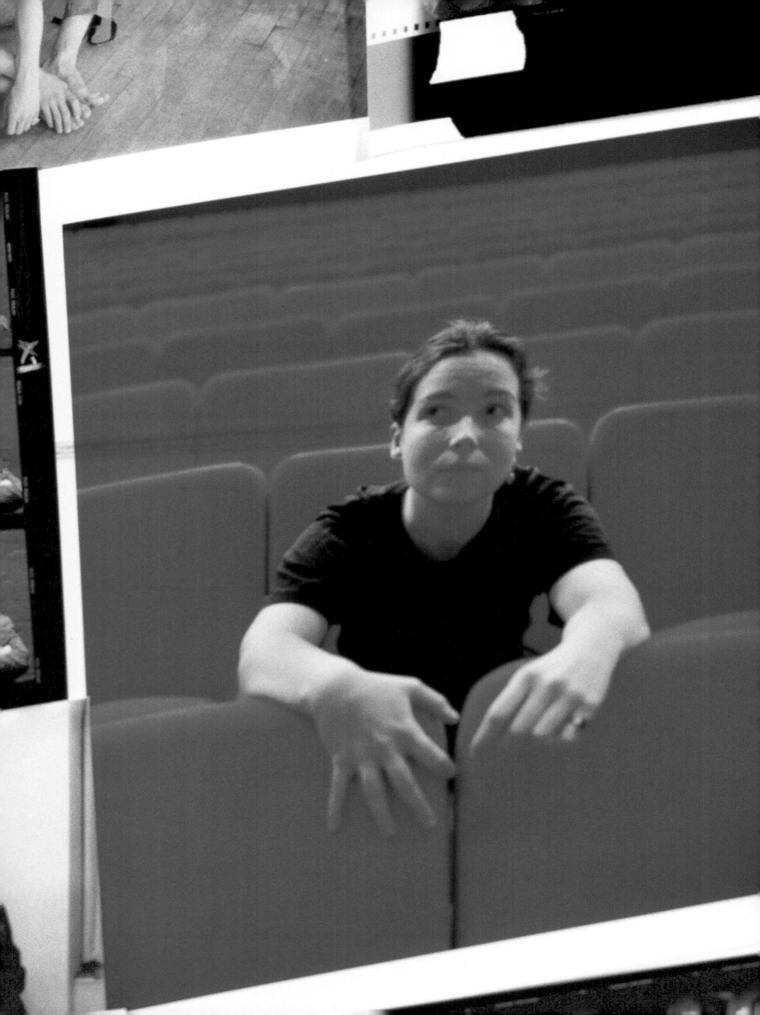

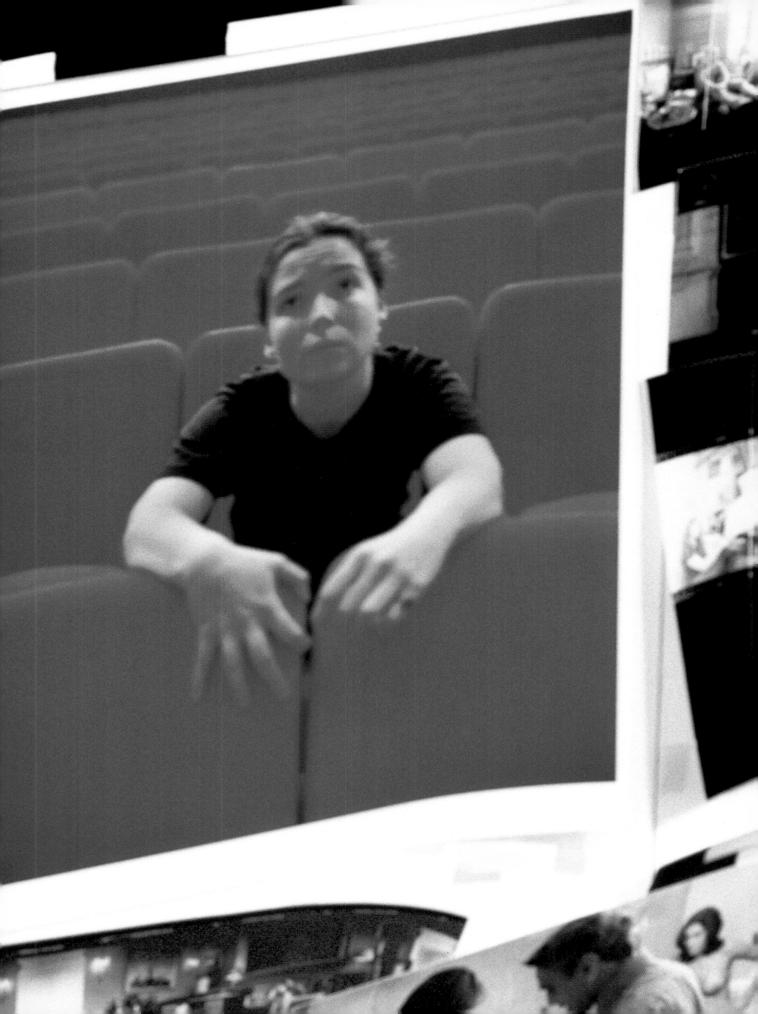

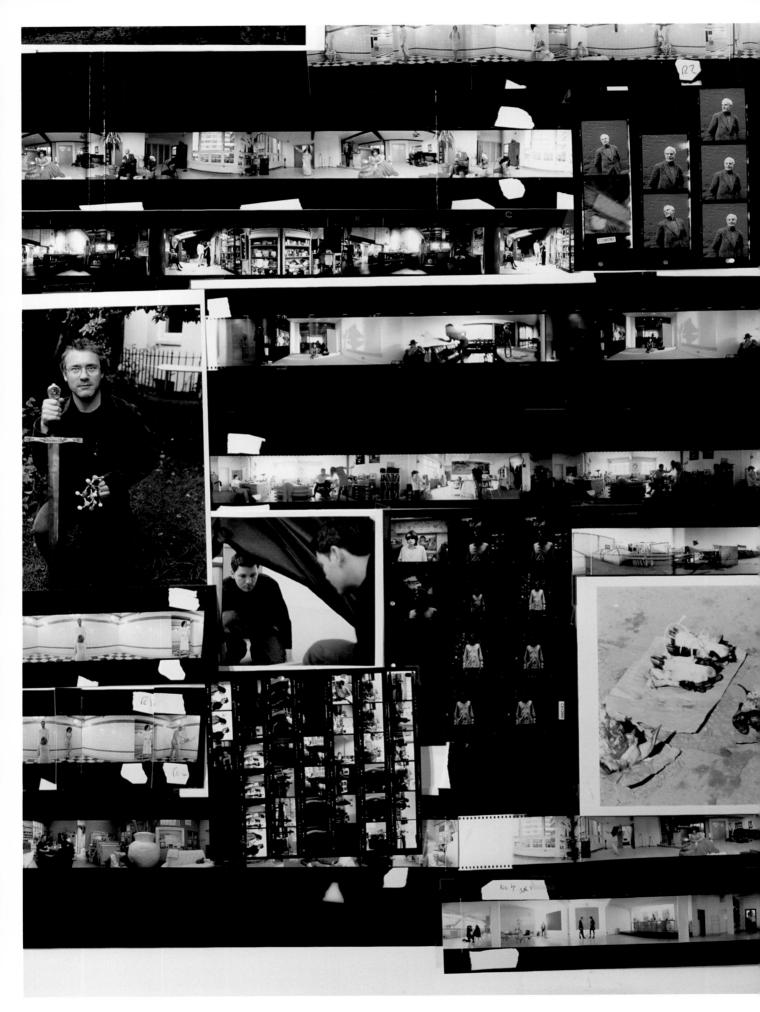

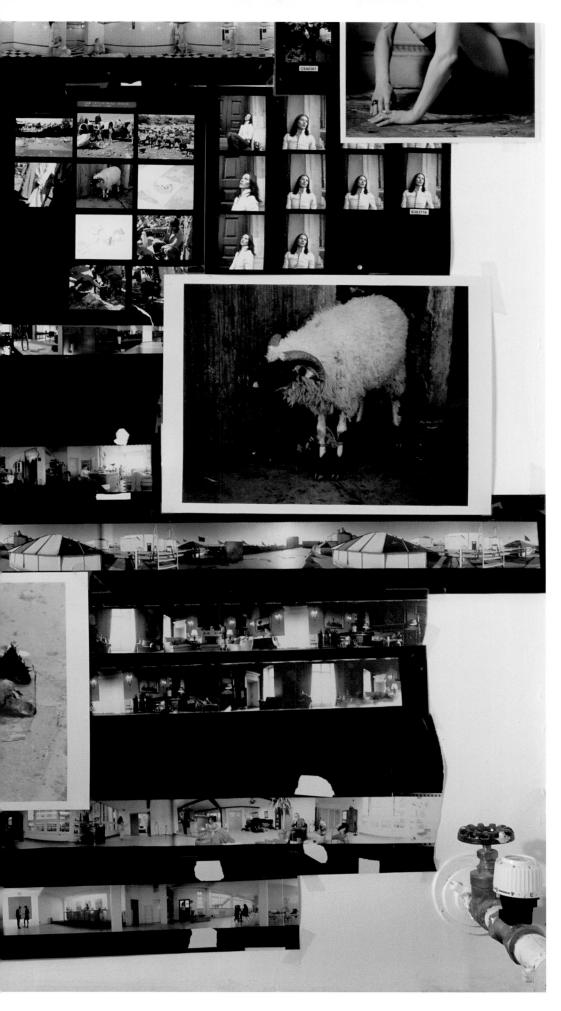

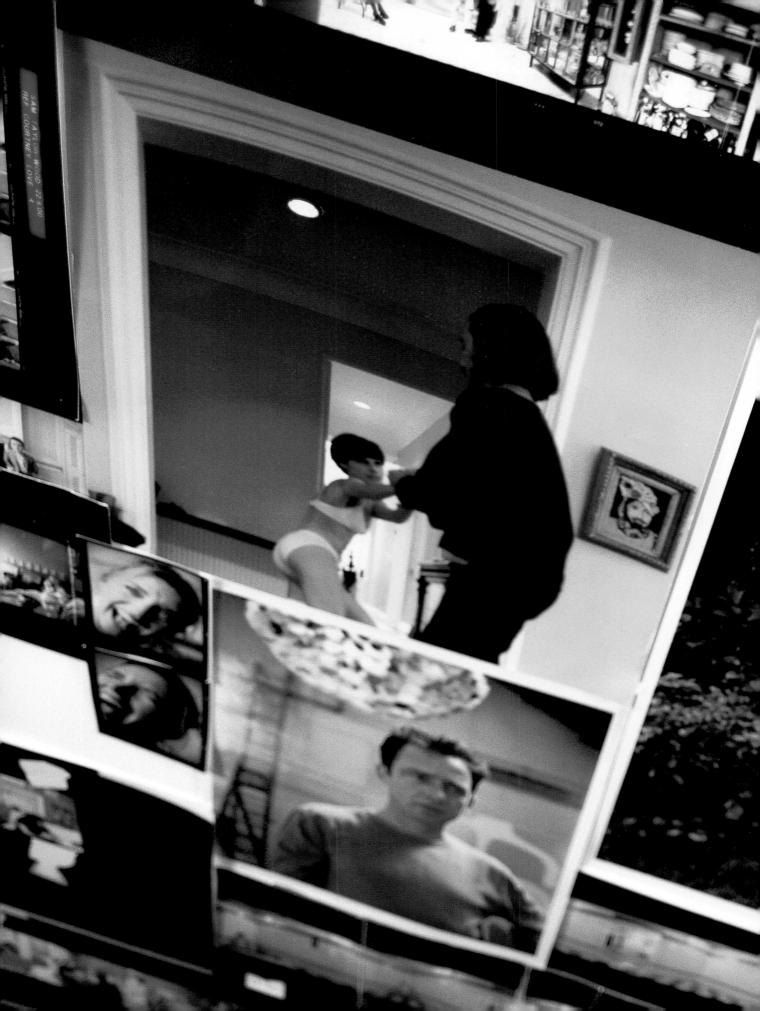

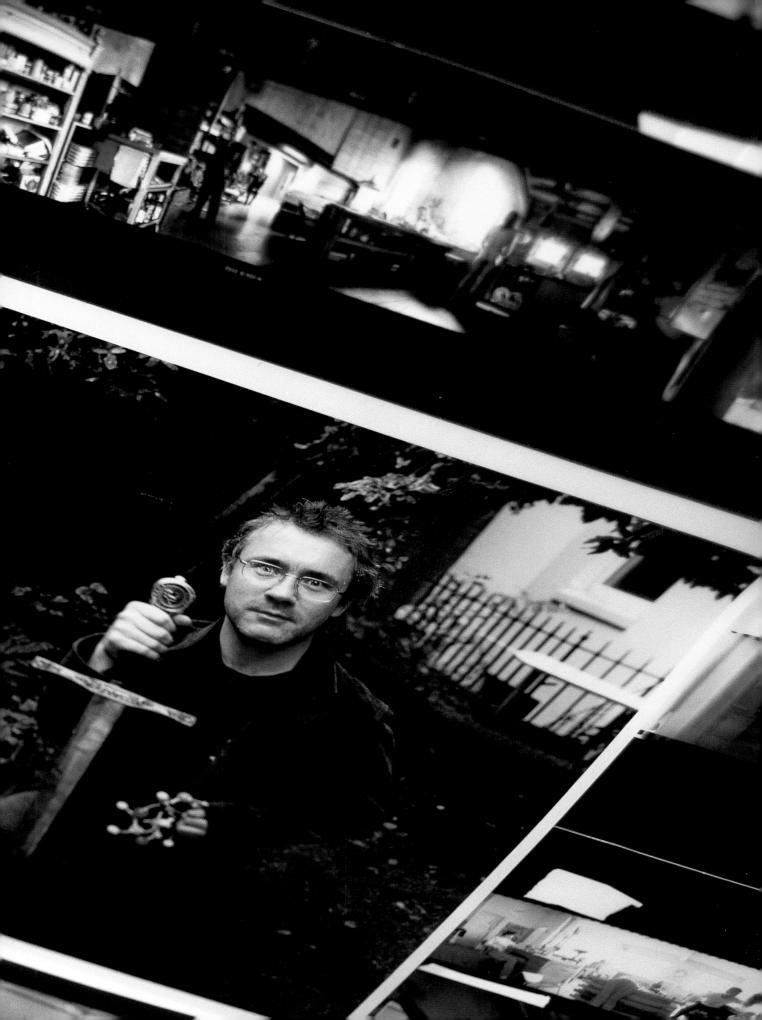

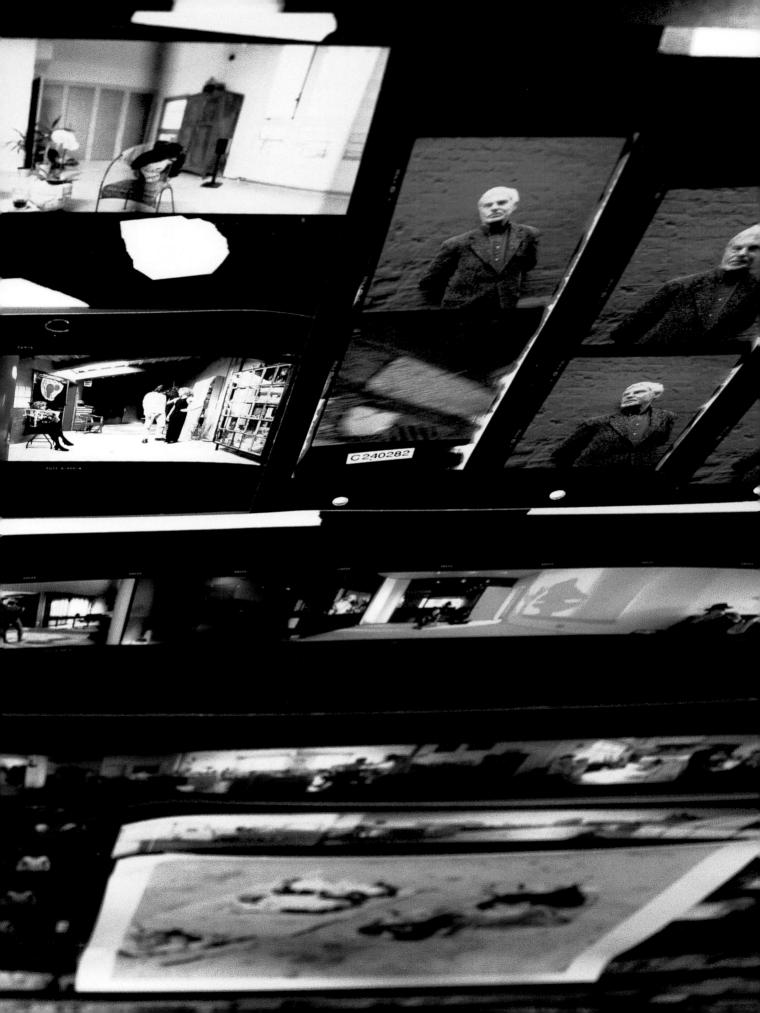

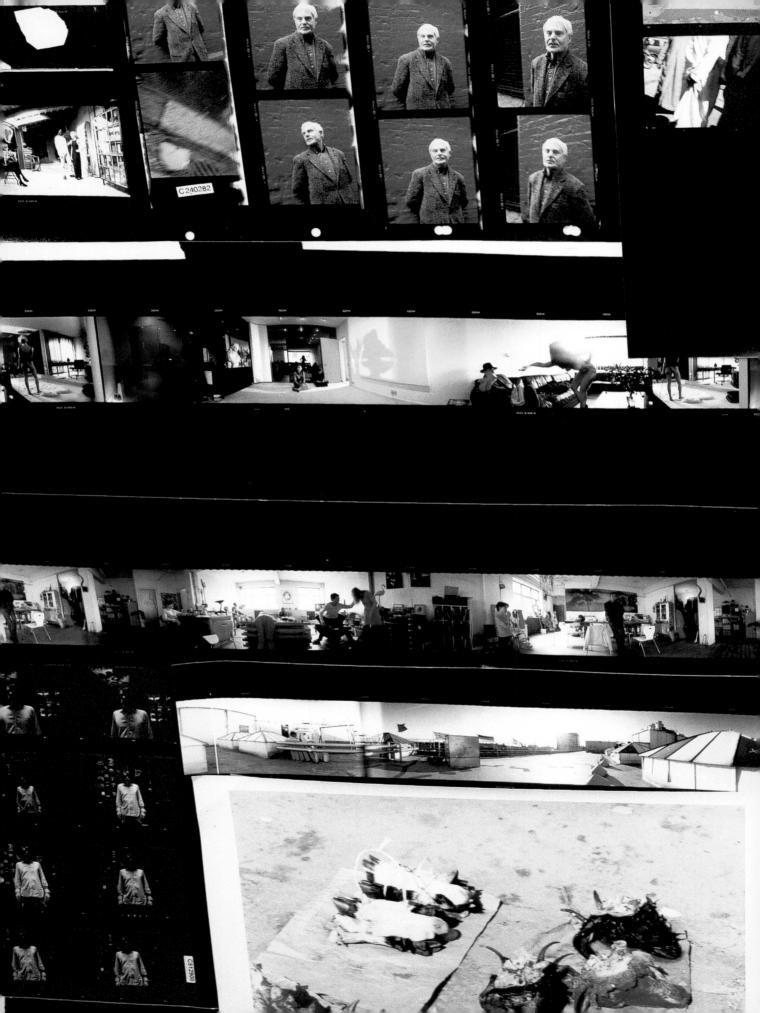

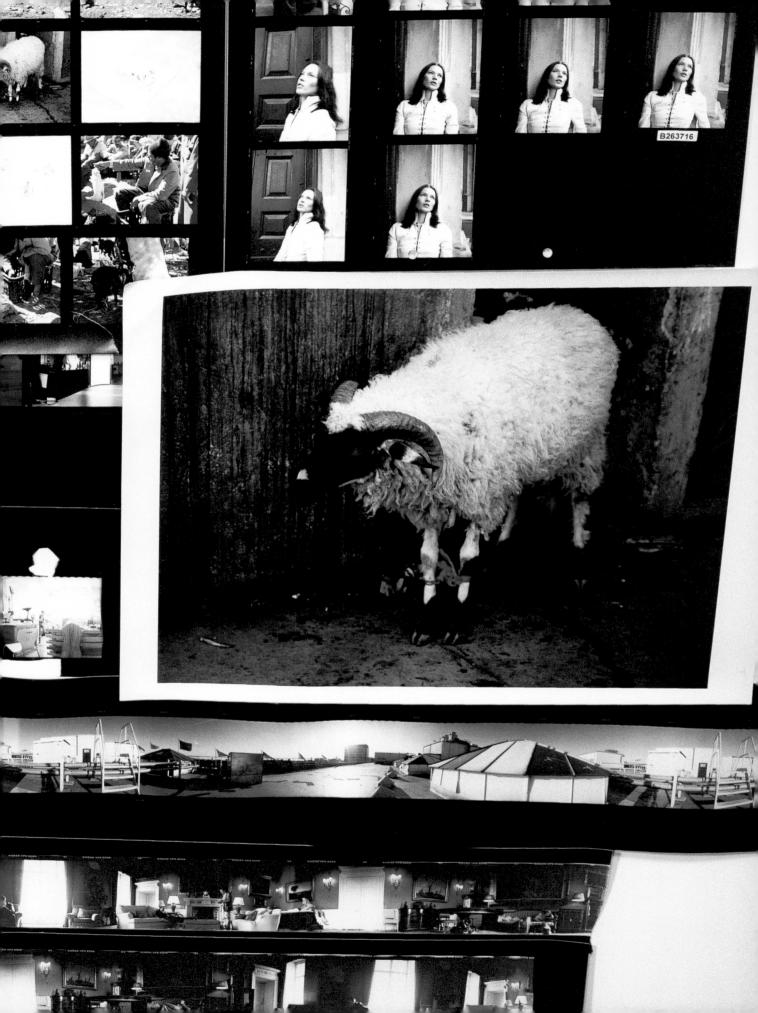

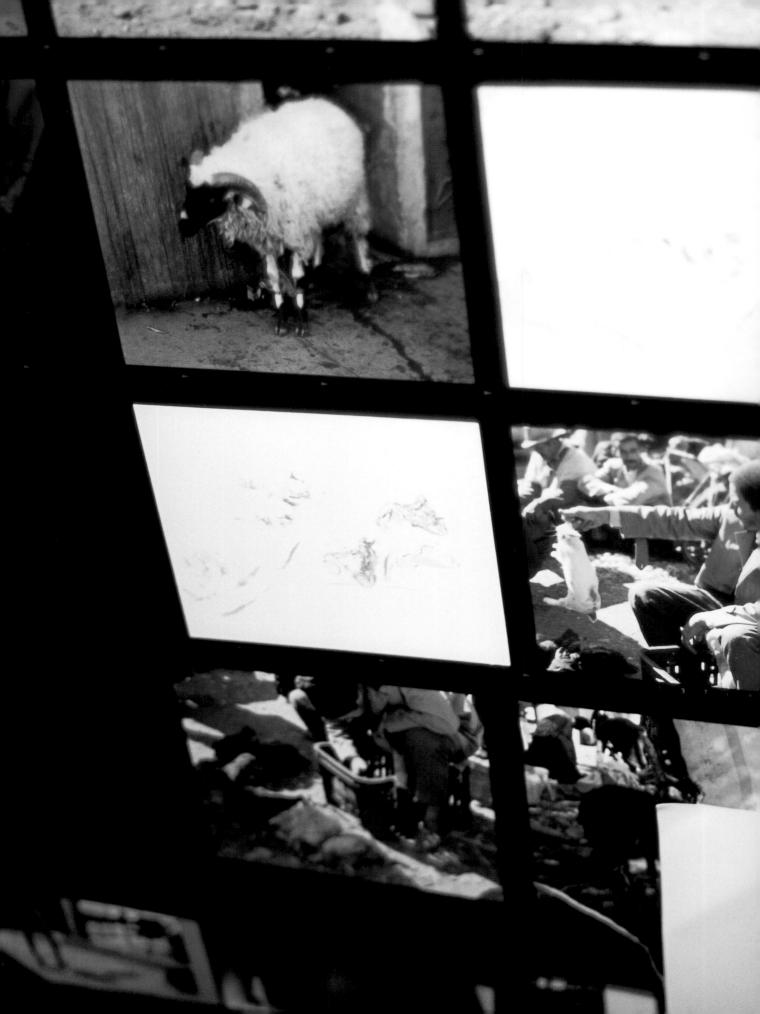

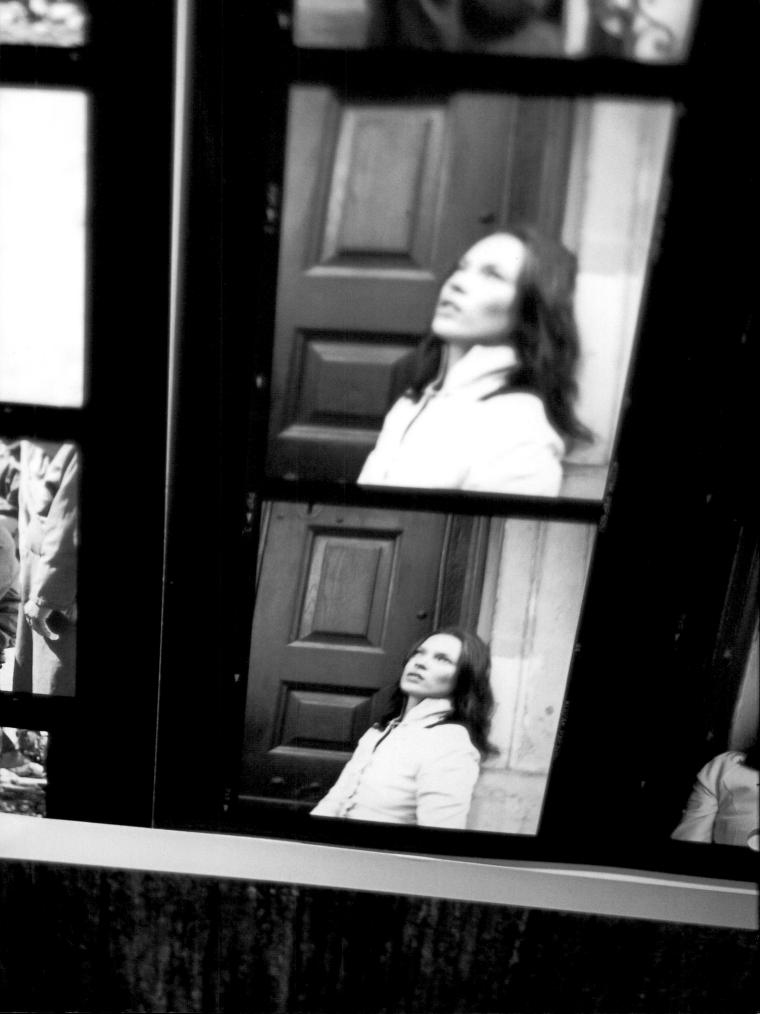

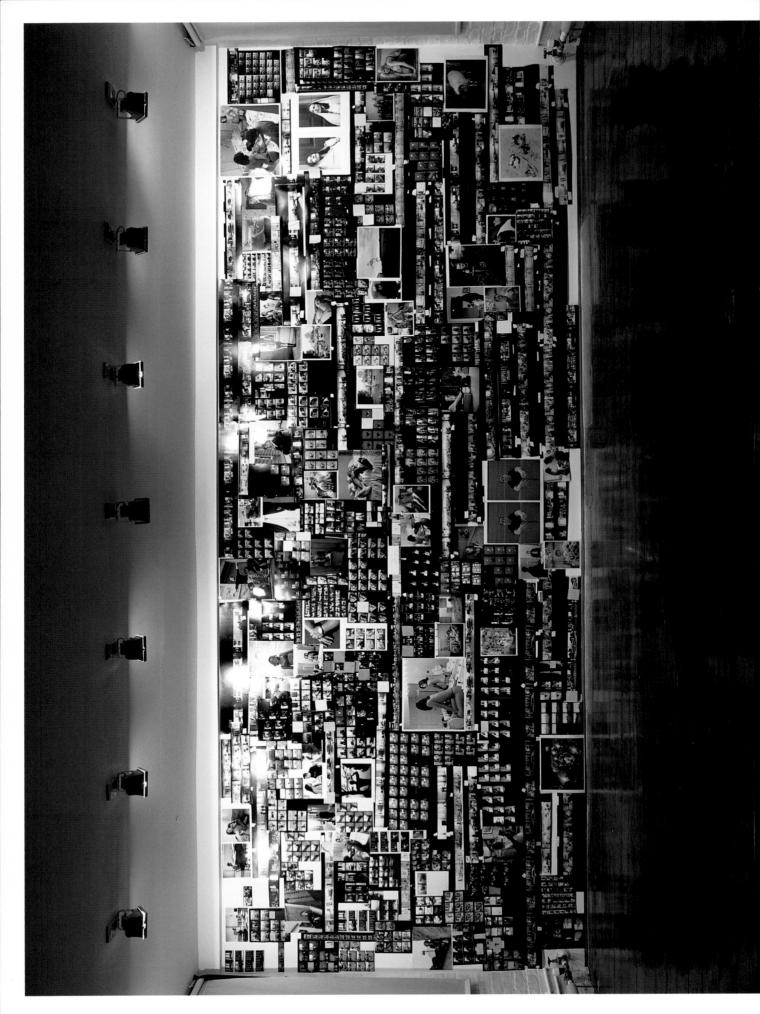